家庭美術館／美術家傳記叢書

融會‧至真
蔡雲巖

吳景欣／著

國立台灣美術館 策劃 National Taiwan Museum of Fine Arts　藝術家 執行

照耀歷史的美術家風采

「家庭美術館——美術家傳記叢書」於民國八十一年起陸續策劃編印出版，網羅二十世紀以來活躍於藝術界的前輩美術家，涵蓋面遍及視覺藝術諸領域，累積當代人對前輩美術家成就的認知與肯定，闡述彼等在我國美術史上承先啟後的貢獻，是重要的藝術經典。同時，更是大眾了解臺灣美術、認識臺灣美術家的捷徑，也是學子及社會人士閱讀美術家創作精華的最佳叢書。

美術家的創作結晶，對國家社會以及人生都有很重要的價值。優美的藝術作品能美化國家社會的環境，淨化人類的心靈，更是一國文化的發展指標，而出版「美術家傳記」則是厚實文化基底的重要工作，也讓中華民國美術發展的結晶，成為豐饒的文化資產。

Artistic Glory Illuminates History

In order to organize the historical archives of Taiwan art, *My Home, My Art Museum: Biographies of Taiwanese Artists*, a consecutive series that recounts the stories of various senior artists in visual arts in the 20th century, has been compiled and published since 1992. Accumulating recognition and acknowledgement for their achievement and analyzing their contributions to the development of art in our country, it is also a classical series of Taiwan art, a shortcut to understand the spirit and Taiwanese artists, and a good way for both students and non-specialists to look into the world of creative art.

Art creation has important value for the country and society from which it crystallizes, and for the individuals who create or appreciate it. More than embellishing our environment and cleansing our minds, a fine work of art serves as an index of the cultural status of a country. Substantiating the groundwork of our cultural progress, the publication of these artist biographies consolidates the fine arts development in the Republic of China, turning it into a fecund cultural heritage.

融會・至真・蔡雲巖
家庭美術館／美術家傳記叢書

目 次

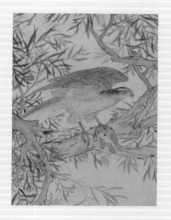

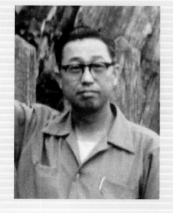

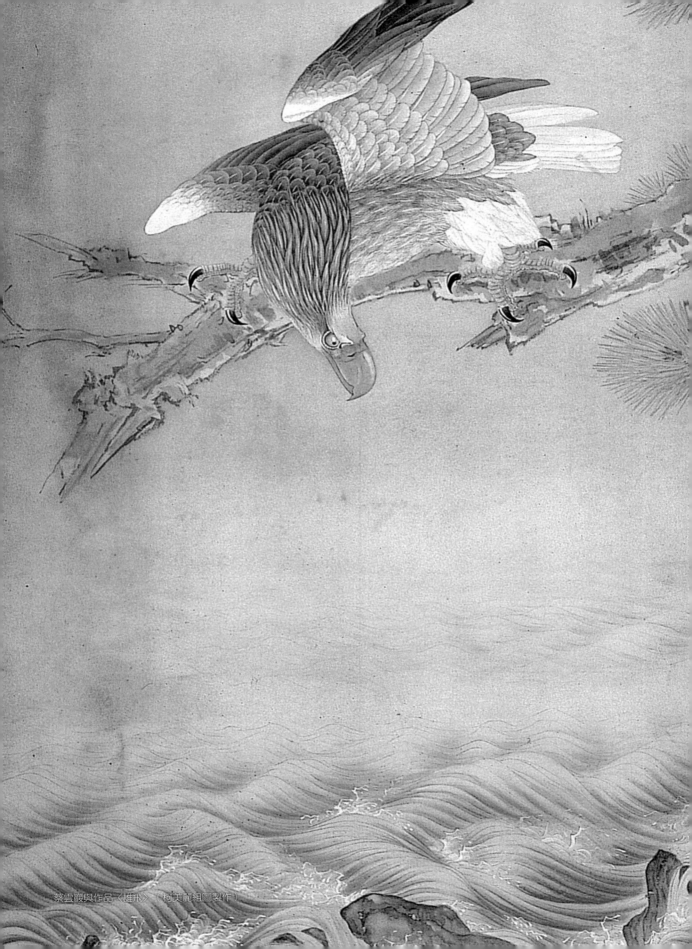

蔡雲巖與作品〈雄飛〉（柯美麗組圖製作）

一、初期美術教育的啟蒙

蔡雲巖一生的繪畫經歷，代表日治時期東洋畫家的一種典型。臺展開辦時，他正值十九、二十歲的少年，很敏銳地接受了新式的公開展覽形式，以入選臺展為榮。出身貧寒的他，父親早逝。母親茹苦含辛地撫養五個孩子長大，然大哥也英年早逝，所以自幼蔡雲巖就必須打零工賺錢，添補家用。但因出身與成長於士林地區，該地區自古文風鼎盛、人文薈萃；日治時期第一間國民小學也設立在此，故蔡雲巖儘管家境不佳，卻能進入士林公學校就讀，也因此能夠受到現代教育的薰陶，啟迪其最初的美術情懷。

[右頁圖]

蔡雲巖　自畫像
年代未詳　厚紙板、墨、淡彩
27×24cm

蔡雲巖年輕英挺的身影。

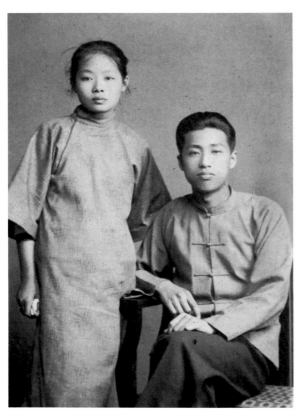

蔡雲巖與其姊姊蔡笑合影。

蔡雲巖本名蔡永，1908年12月4日出生於臺北士林。其父親名為蔡元，又名金源，生於1873年，卒於1909年3月10日，得年僅三十七歲。也就是說，蔡雲巖出生四個月後，父親即亡故。母親蔡潘招生於1880年，年方三十即守寡。蔡雲巖出生時上有兩位兄長，大哥蔡水盛年十二歲，二哥蔡金連年僅六歲，還有兩位姊姊蔡玉、蔡笑。蔡元的職業目前我們不得而知，但是以此壯年早逝，留下家中二子二女及一位嬰兒，蔡家之家境想必是頗為艱難。蔡潘招除了要獨自撫養嬰兒的蔡雲巖長大，還要照顧其他四個孩子，日子推想十分困苦。也因此，蔡雲巖幼年很小就替人打零工賺錢，一直到上公學校時仍幫人挑水，賺取學費。蔡雲巖七歲時，在酒廠工作的大哥，一日工作時不慎掉入大酒槽中意外過世，得年僅十九歲。從小就沒有父親，此時再失去如同父親般的兄長，對蔡雲巖不啻是一項打擊，對蔡家而言，經濟想必更加拮据。

然而，困頓的環境並未阻擋少年蔡雲巖求學的意志，他十一歲進入公學校之後，保持優異的成績且拿下幾乎全勤的紀錄，於1925年成為該校第二十四屆的畢業生。蔡雲巖能如此好學不倦，除了由於本身腳踏實地的個性與聰敏的資質外，士林地區長久以來累積的文風，也是孕育他學習成長的好環境。

■出身士林·人文薈萃

臺北北部的士林地區自清代以來即是人文薈萃之地，曾有一位外地人到士林，看到一位拉車伕因為小孩不肯唸書，而生氣地打小孩。於

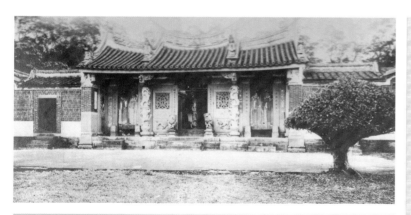

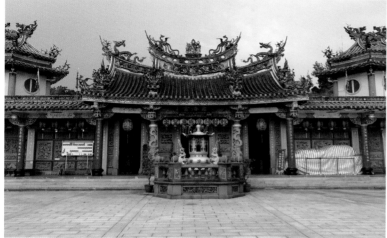

【關鍵詞】
芝山巖

芝山巖是位在臺北市士林區一帶的一座小山丘。清代由於漳州、泉州移民械鬥頻繁，因此漳州移民在此山丘上興建供奉開漳聖王的廟宇惠濟宮，並設有隘門保護。道光年間出生的楊永祿，曾在此主持芝山巖義塾。日治時代殖民政府在此設立第一個教授日語的傳習所（士林國小前身），因最初的六位老師被殺害，芝山巖因而成為為教育奉獻犧牲者的聖域，日人並在此設立芝山神社，定期舉行祭典。國民政府遷臺後，神社被拆除，改設雨農閱覽室。

是感慨地說：「連一個拉車伕都知道教導小孩用功唸書，士林文風怎麼會不盛呢？」清道光、咸豐年間，臺灣北部有兩位學者，被稱為「二敬」，一位是關渡的黃敬，另一位即是士林的「曹敬」。道光、咸豐年間，曹敬於士林教漢文，課餘喜歡以書法、繪畫、雕刻自娛，亦好做詩文。而曹敬兄長的兒子曹天相，同治、光緒年間，曾於芝山巖教漢文。

此外，士林出身的文人在科舉制度中也屢獲佳績。另外有不少文人亦致力於士林地方的文教建設，如道光年間（1821-1850）出生的楊永祿，重修芝山巖惠濟宮，主持芝山巖義塾，做為童子受塾之所，講授四書五經，傳習四維八德，作育人才，且致力地方風教，曾倡設芝蘭講社，以為勸戒之處；同治年間（1862-1874）的朱煥奎，精漢字，尤工書

［上圖］
早年芝山巖學堂外觀。

［下圖］
芝山巖惠濟宮今日外觀。
（王庭玫攝，2018）

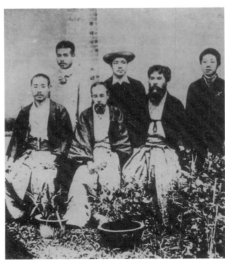

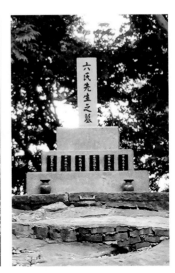

[左圖]
芝山巖學堂第1屆畢業生合影。

[中圖]
六氏先生合影。

[右圖]
六氏先生之墓。（江秋瑩攝，2018）

法，於士林廟內設帳授徒，講學傳經十餘年之久等。而這些提供授課的廟宇私塾，延續著教育精神，在日治時代，成為醞釀新式教育的前線。

　　1895年臺灣割讓給日本。6月5日，被任命為學務部長的伊澤修二與樺山總督一行人共同渡臺，最初將學務部設在大稻埕某外國領事館，但當時臺北剛遭戰火摧殘，百廢待舉，實非開始教育事業的好地方。離臺北約3里的八芝蘭地區，古來即為文風鼎盛之地，許多學者居住於此，於是伊澤修二率領隨行人等，乘舟沿淡水河而下，到達八芝蘭一地，並發現其北方的芝山巖丘上有一座荒廢的廟宇，是昔日八芝蘭人開學堂、教育子弟之處。於是決定將此廟做為新教育工作的根據地。7月22日，學務部正式移往此地，掛牌開工。

　　伊澤修二首先召集士林街的地方仕紳，向他們說明欲開設學堂的意圖。翌日開始有六名子弟來報到，開啟了日本語在臺教授的端緒。這幾位子弟是芝山巖學堂的第一期學生，也是士林公學校第一屆的畢業生，他們幾位成為當時重要的通譯人員，其中幾位日後也承繼教育事業。然而，此時正值日人領臺之初，反日活動四起。1896年新年當天，芝山巖學堂的六位日籍老師，欲下山渡河至總督府祝賀新年時，被當時的抗日人士全數殺害，此後這六位老師被尊為六氏先生，成為日人在臺教育史上

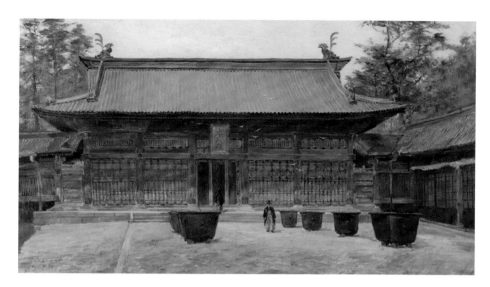

淺井忠的油畫作品〈湯島聖堂大成殿〉，士林國小藏，臺北市立美術館託管。

最慘烈的犧牲者，他們的犧牲日後也被昇華成教育精神之最高表現。

六氏事件發生時，伊澤修二正在日本，他當時收藏了著名日本洋畫家淺井忠（1856-1907）所繪的〈湯島聖堂大成殿〉，並攜回臺灣。湯島聖堂大成殿相當於日本的孔廟，具有教育的象徵意義，此作成為日後士林國小的藏品。六氏事件之後，學務部移至臺北民政局內，芝山巖學堂一度關閉。但是原來計畫在惠濟宮旁邊興建學堂的工程，則在該年9月完工，芝山巖學堂自此有了正式的教育場所。芝山巖學堂的設立，不僅昭示著日文教育正式在臺灣開始生根發芽，伴隨而來的新式教育理念、現代化國民觀念，也由此發端一步步滲透至臺灣的土地上。

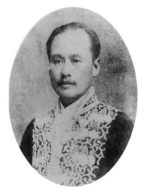

[上圖]
日治時代的芝山巖祠。
[下圖]
芝山巖學堂創辦人伊澤修二。

▌士林公學校・近代教育的開端

從芝山巖學堂開始，日本人在臺灣的教育逐步實行。日治時期最初三年（1895-1898）殖民政府開始設立簡單的國語傳習所、芝山巖學堂及國語學校，培育初級的日語人才。1898至1918年是

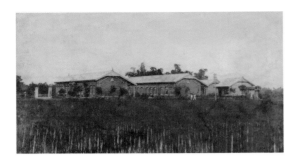

1903年，八芝蘭公學校校舍落成時的老照片。

日治時期士林公學校正門。

今日的士林國民小學正門。（藝術家出版社攝，2018）

日治時期士林公學校校園內奉安殿。

臺灣教育的基礎時代，此時期已有較具規模的教育行政體制產生，初等教育、師範教育、中等教育、實業教育、專門教育、私立學校等各級學校機構也陸續成立。1919年，臺灣教育正式進入確立的年代，同年1月4日正式公布臺灣教育令，對各層級教育之目的、修業年限、學校類別等，做了清楚的界定及規範。從此臺灣的教育體制與教育內容大致完成，教育邁入穩定發展。蔡雲巖正是在1919年入學公學校，此時期臺灣教育初具規模，教學內容也發展完全。蔡雲巖所受的教育是日本在臺灣推行的新式國民教育。

芝山巖學堂在幾經重設與更名下，從芝山巖小山丘遷址至今日士林國小校址，於1898年更名為八芝蘭公學校，並於1921年正式定名為士林公學校。蔡雲巖進入的就是這所全臺最早開設的學校，當他入學時，學校已有兩棟校舍共八間教室、自來水供應及一棟大禮堂。且在學期間陸續興建多棟校舍、辦公室及網球場等。就設備與規

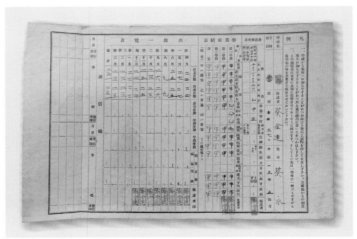

模而言皆十分健全。

　　在蔡雲巖第四學年（1922）的「學校家庭通信表」上，學科項目有：國語（日文）、算術、日本歷史、地理、理科、圖畫、唱歌、體操、漢文等。國語課又分為聽、說、讀、寫四個項目，加上日本歷史，在公學校的教育中，日本相關學科占了很大的比重，透過如此高比例的日文教育，增進蔡雲巖足夠的日語能力，也培養出他日後執筆為文的實

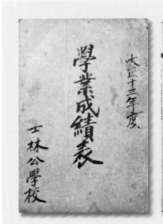

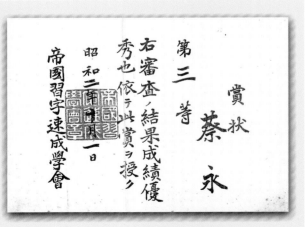

[左圖]
1920年，士林公學校網球場
照片。

[右圖]
1941年，士林公學校農業實
習割稻的老照片。

力。第五學年開始，科目中增加農業項目，每學生分得一塊五、六坪大
的農地，種植甘薯、番茄等作物。蔡雲巖在公學校的成績一直保持優
異，圖畫科更是常常滿分，其他科目也都在水準之上，是位優秀的學
生。

▊美術啟迪・圖畫教育

　　成績優異且好學不倦的蔡雲巖，此時已顯露出對於美術極大的興趣
和天分。他在士林公學校期間，圖畫科的成績在第四、第五學年皆為甲
等，第六學年全年三個學期皆為滿分10分，可見蔡雲巖此時已顯露繪畫
天分，並受到公學校老師之肯定。目前僅知他在士林公學校受教的老師
為陳湘耀，他們的情誼一直延續到學生畢業後，蔡雲巖還繼續與陳老師
以明信片聯絡。

　　對於僅僅在此時期接收到一些美術的相關教育的蔡雲巖而言，這六
年所接收到的繪畫觀念，既是最初的繪畫啟蒙，亦是日後繪畫發展的潛
在養分。日治時期公學校之圖畫教育，對於啟迪年少蔡雲巖美術練習與
繪畫觀，扮演很重要的角色。

　　日治時期臺灣公學校的美術教育發展，肇始於1912年的公學校規則
改正令中，「手工圖畫科」的設立。由於手工圖畫科在當時是一門新科
目，在還未有足夠美術教育人才的情況下，使得實際的教學中，常有重

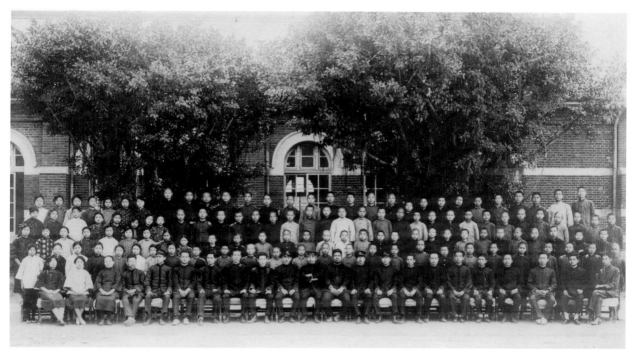

手工而輕圖畫的現象。手工教育因為符合當時政府實用與實利的觀點，所以被大力推廣，許多學校藉由手工作品，充分地展現地方的特色及技能，而圖畫教育則備受忽略，大多停留在臨畫與摹寫的階段。

　　然而，在此令實施六年後，1918年3月，殖民政府再發布府令改正臺灣公學校規則，其中包括圖畫科的獨立。手工與農業、商業合併，改稱為實科，不再實施於低年級，但增加五、六年級的時數。各學校可就這三科中選擇適合該地方的一種或兩種，視實際業務所需及學童比較容易理解的部分施教。圖畫科則自一年級即課之，每週上課一小時，此舉是殖民政府圖畫教育政策上一個重要的轉捩點，因為「圖畫」科獨立出來後，才可以脫離「手工」科教學的牽絆，發展其自身的教學特色。

　　1919年《臺灣教育令》公布之後，1921年發布改正大正元年令之臺灣公學校規則。該法令第十六條明訂圖畫科教學主旨為：「圖畫的主旨是獲得一般形體的觀察力與正確的描寫技能，並兼具涵養美感。圖畫科以臨畫、寫生畫、考案畫等交替教學。依據地方的情形可加課簡易的幾

何畫。教授圖畫時，盡量要學生描寫日常所見的事物。」由第一學年至第六學年每週上課一小時。至此，圖畫教育在公學校教育中成為正式且獨立的學科，再加上圖畫教育相關活動的舉辦與大正時期整體美術風氣的提升，此時期臺灣的圖畫教育有了長足的進展。

　　蔡雲巖在學期間，正是這一波教育改革最盛的時期。於1919年他入學公學校，此年正是《臺灣教育令》公布，日本政府開始積極開展臺灣的教育事業，提倡內地延長主義、積極同化主義及日臺共學。因此他學習的內容，應是剛修改過的教材與科目，較近於當時日本內地的教育。而且「圖畫」科剛與「手工」科分開教學，蔡雲巖在公學校期間所受教的正是最初期的圖畫教育。

　　1920年代全臺公小學校圖畫教育的相關活動發展中，1921-1924年正是全臺教育界對圖畫教育興味最濃厚的時段。除了一般公小學校獨立舉辦單純的圖畫展，或於學藝會中展示圖畫作品外，關於圖畫教育的研究會、研習會、相關演講活動，開始在全臺之公小學校中普遍地推動。在最興盛的1923年，平均每個月都有與圖畫相關之研究或是展示活動。以士林公學校為全臺初等教育的始祖而言，這一波圖畫教育的風潮，必定對此所全臺首學的公學校產生某種程度的影響。換句話說，少年蔡雲巖在公學校就學期間，受到當時公小學校普遍熱中於圖畫教育的風氣所影響，學校較為重視圖畫科的教育，他在圖畫課中學習到初級繪畫的技巧，再由於其本身具備對繪畫的高度熱忱與天分，引發其日後走向繪畫之路的契機。

▌現代繪畫觀的養成

　　1921年公學校「圖畫科」剛剛成立之時，也正是蔡雲巖開始在圖畫科才華展露之際，公部門出版了《公學校教授細目》一書。這本教科書所傳授的繪畫觀念，開啟蔡雲巖繪畫啟蒙的端緒。此書十分詳細地規劃公學校從第一學年至第六學年，在圖畫科的教學上，各學年、各學期、

蔡雲巖使用的繪畫工具及材料——鉛筆、水彩調色板、水干顏料、木刻刀等。

每堂課的教授細目。就其特色而言有下列幾點：

（一）循序漸進地使用畫具與學習技法：如何正確地使用各種繪畫工具及基礎繪畫技法的練習，是這本教材所特別著重之處。就繪畫用具而言，第一學年使用鉛筆及色鉛筆和橡皮擦，第二學年加入尺規、第三學年加入三角尺、第四學年使用圓規，至第五、六學年才開始使用水彩用具，循序漸進地一步步熟悉各用具的特性。據蔡雲巖同時期的臺灣畫家郭雪湖回憶，他在公學校就學期間，三、四學年只能使用色鉛筆，至五、六學年才可以使用蠟筆，因此他對蠟筆的特性印象深刻。對於技法的教學而言，也是由一種技法開始，練習純熟之後，再加入另一種技法，並著重交叉應用。例如練習橫塗之後，再練習縱塗，直到兩種技法熟練之後，再加入斜塗的練習，這之間並穿插縱塗、橫塗的綜合應用。

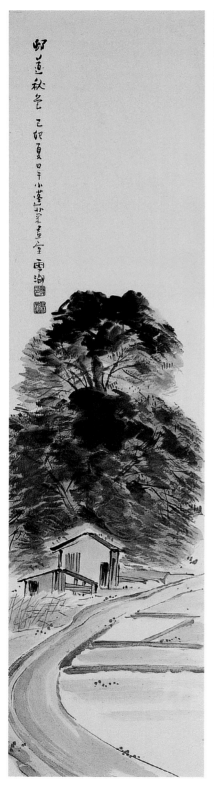

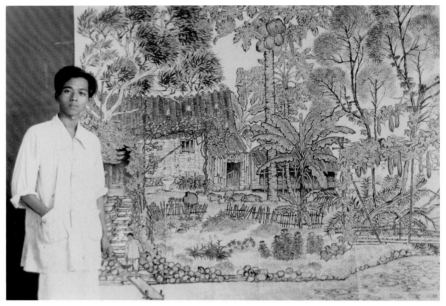

（二）幾何圖形、基本色彩概念：認識基礎圖形是繪畫的第一步，每堂課會舉實物讓學生練習、瞭解各種形狀，例如由描繪日本國旗學習圓形、由描繪書本瞭解四方形等等。除了瞭解正確的形狀之外，第二學年加入色彩觀念。同樣地，由彩虹的繪畫練習，瞭解六色的觀念；由臨摹早上、白天、晚上的圖畫，認識色彩深淺濃淡的變化。

（三）遠近法、透視法、陰影法等寫實技法：在瞭解基礎的形狀、色彩後，從第三學年課程開始，遠近法、透視圖法、陰影法等寫實技法，陸續加入各種繪畫練習中。學生們在公學校圖畫科中所學習到的是一種接近數學的概念，著重客觀地觀察物像或是以理性並精確的態度面對物像，而非自由的美感表現。

（四）由臨畫理解繪畫概念、再應用於寫生畫：在學習方法上，分為臨畫、記憶畫、寫生畫與考案畫（思考研究畫）。

蔡雲巖　風景畫稿
年代未詳　紙本彩墨
53×69cm

臨摹在學習的過程中仍占大部分，先由臨摹圖樣，對形與色產生基本概
念，再應用所學的觀念，實際寫生真實的物像。教材所舉的例證內容，
在臨畫部分，多舉日本文化中常見的事物，如太鼓、富士山、薔薇等，
寫生畫則加入較多臺灣題材，如水牛、西瓜、甘薯葉等。從幾何圖形做
為基礎出發，經由六年的圖畫科教育，學生從中學習到理性客觀觀察物
像的方法，以及遠近法、透視圖法等再現物像的技法。

　　雖然蔡雲巖在公學校期間的圖畫並沒有存留下來，但這些繪畫觀念
的應用，卻可見於他日後的繪畫表現及繪畫理念中。例如1932年第六回

[左頁左圖]
郭雪湖　邨道秋色（八芝蘭）
1939　紙本彩墨　156×42cm
[左頁右圖]
1934年，郭雪湖與其作品〈南
國邨情〉合影。

蔡雲巖　秋晴　1932
絹、膠彩　尺寸未詳
第6回臺展入選作品

臺展出品的〈秋晴〉，即運用一點透視的構圖法、遠近法及陰影法等綜合技法，呈現寫實的意圖。而以臨畫為基礎、寫生為輔助的習畫方式，也在日後屢見不鮮。通過近代化新式教育的洗禮，蔡雲巖最初學習的繪畫，是一種對基本幾何造形的認識、對物體客觀地觀察，以及西方構組畫面時所用的再現物像之原理。如此應用新式技法描繪身邊常見事物，不但是公學校圖畫教育的重點，也是同時代畫家們所普遍追求的目標。不同於同年齡層的畫家，如郭雪湖（1908-2012）、林玉山（1907-2004）等人經歷過學習傳統水墨、描繪傳統題材的階段，少年蔡雲巖自一開始就吸收新式的寫生、寫實觀念，此繪畫觀並成為他日後繪畫的一貫理念。

　　在士林公學校在學期間，蔡雲巖很可能已結識了大他兩屆的張萬傳（1909-2003，第22屆畢業生）。雖然日後張萬傳走向西畫創作，蔡雲巖則以膠彩畫及水墨畫為主，但同是美術愛好者，兩人情誼緊密。據蔡

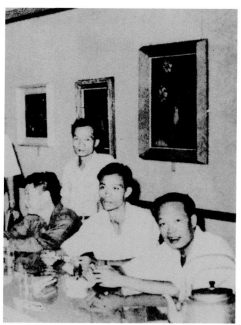

[左圖]
張萬傳
臺北市永樂座號番仔溝
1935　油彩、畫布
50×60cm

[右圖]
蔡雲巖結識士林公學校同學
張萬傳（右1）。戰後，張
萬傳常到蔡雲巖家中作客。

雲巖長子蔡嘉光夫婦回憶，戰後，因同住士林的地緣關係，張萬傳常來家中作客，飲酒聊天。

　　強烈的求知慾，並對課業抱持認真的態度，少年蔡雲巖以優異的成績且幾乎全勤的紀錄，從士林公學校畢業了。通過公學校在體育、智育與美育各方面均衡的教育，十七歲的蔡雲巖告別學校生涯，展開人生另一段的旅程。

【關鍵詞】

臺展

　　「臺灣美術展覽會」的簡稱，是日治時代最重要的年度全島美術展覽會。最初由在臺的幾位日本籍美術家提議成立，後由官方臺灣教育會承辦，自1927年至1936年十年共舉辦十次。臺展是日治時代推動美術發展最重要的活動，不但每年審查作品的過程成為一年一度媒體的焦點，每次展覽會入選作品並集結成冊，印製成精美圖錄。入選臺展的作品經常被官方購買，入選畫家也有機會在社會上受到肯定，因此入選臺展成為畫家希冀成名的試金石。

二、出品臺展・風景畫的實驗

1925年3月,蔡雲巖自公學校畢業,儘管圖畫科成績十分優異,但離開學校的環境,面對現實生活的經濟壓力,他如何繼續繪畫創作之路呢?1927年臺展的開辦,給予年輕畫家一線曙光。不可諱言地,這項全臺性的大規模美術展覽會,日後成為激發這位繪畫愛好者,繼續研究繪畫、努力創作的原動力。另一方面,透過入選臺展,蔡雲巖也開始與其他畫家有積極的互動,參與當時最活躍的東洋畫團體「栴檀社」,在大型官展之餘,亦有私下與其他畫家切磋畫藝的機會。

[右頁圖]
1933年,蔡雲巖與其入選第7回的臺展作品〈士林之朝〉合影。

蔡雲巖穿著和服的生活照。

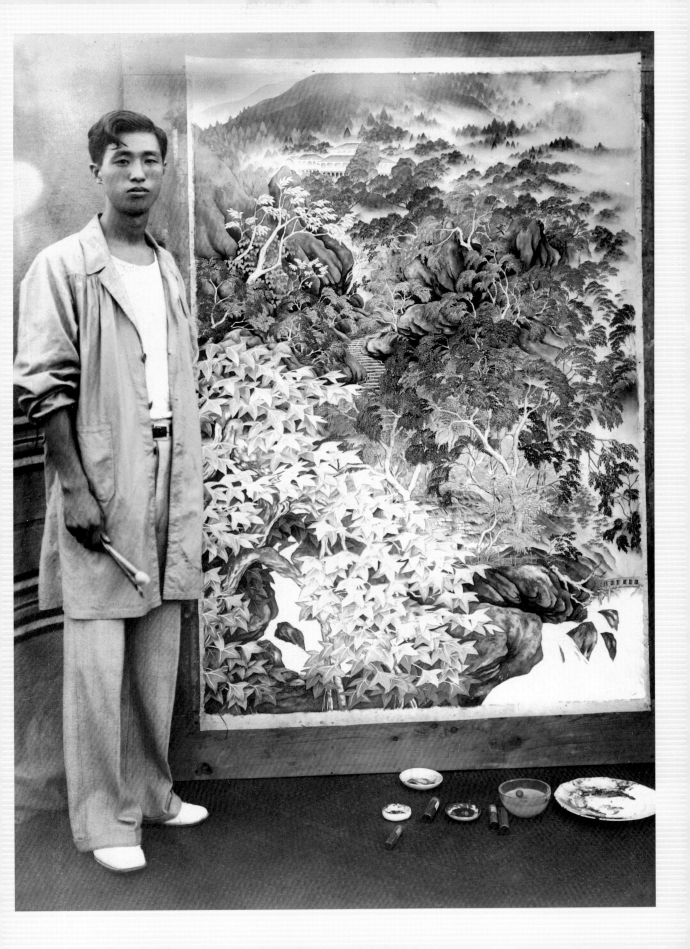

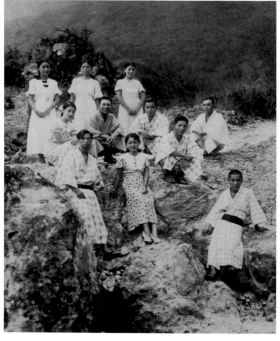

[上圖]
蔡雲巖與友人郊外踏青生活照。

[下圖]
蔡雲巖（左前方）生活照。

1925年公學校畢業、1929年7月母親過世，家境貧寒的蔡雲巖必須要自立更生。可以確定至遲在1931年，他已在士林郵便局（郵局）上班。工作之餘，他仍持續接觸繪畫相關領域，繼續自我砥礪、學習美術。蔡雲巖現存最早的紀年作品是1928年所作的〈持梅圖〉（P.29），其技法雖略顯青澀，但已可大致掌握基本的形狀與色彩。1930年，蔡雲巖以〈有靈石的芝山巖社〉（P.32上圖）入選第四回臺展，雖然一般新聞媒體並未大肆報導這位新入選的畫家，但是當隔年蔡雲巖再以〈谿谷之秋〉（P.39）入選第五回臺展時，《臺灣遞信協會雜誌》上開始出現他入選作品的扉頁圖片。蔡雲巖的文章與作品，也陸續發表於此。從入選第四回臺展開始，蔡雲巖保持著年年入選的佳績，分別是第五回臺展〈谿谷之秋〉、第六回〈秋晴〉（P.22）、第七回〈士林之朝〉（P.40）、第八回〈林間之秋〉（P.69）、第九回〈竹林初夏〉（P.71）、第十回〈大鷲〉（P.81）。除了參與臺展，蔡雲巖也加入當時最大的東洋畫研究團體——栴檀社。

此時期可謂蔡雲巖在事業與畫業的開創期，一方面在郵局的工作維持其生活開銷，另一方面持續參加與入選臺展，肯定了他繪畫成就，並在郵局的雜誌上，成為美術相關的代表人。不同於同時代的其他東洋畫家，對於必須身負家計的蔡雲巖，郵局的工作占據了他大部分的時間。

士林郵便局在日治初期僅僅是一處簡單的郵件受取所，於1899年成為簡單的郵局，提供郵件之收寄、郵票販賣、郵件運送、匯兌及儲金等業務。1923年士林郵局晉升為三等局。1936年，該局僅有事務員二人、收集送信員五名，蔡雲巖在職時，士林郵局員工可能更少，是一所組織

1931年，《臺灣遞信協會雜誌》以蔡雲巖的作品〈谿谷之秋〉刊載在第一月號上。

簡單的地方郵局。三等局局員分為內勤與外勤，外勤的工作包括收保險、送電報、送信等，當時交通不方便，常需翻山越嶺地送信；內勤的工作包括處理郵務、辦理儲金、接聽電話等工作。三等局規模較小，多請薪資較低廉的臺灣人為局員，薪資僅夠餬口。蔡雲巖的職務應屬內勤，屬於一週工作六天，正常上下班的穩定公務員生活。

【關鍵詞】
栴檀社

「栴檀社」是日治時代臺灣重要的東洋畫美術團體，創立於1930年2月4日。創會會員包括臺、日畫家林玉山、陳進、蔡品、郭雪湖、木下靜涯、鄉原古統、大岡春濤、村上無羅、宮田彌太郎、那須雅城、野間口墨華、國島水馬、村澤節子等十三人。1932年臺籍畫家蔡雲巖、呂鐵州、陳敬輝、徐清蓮加入，後來陸續入會者有十八位之多，成為日治時期全臺東洋畫最具分量與地位的畫會。

第一屆畫展在1930年4月3日於臺北市陸軍偕行社（日本陸軍軍官俱樂部）舉行，第二屆展覽1931年於臺北教育會館，第三屆展覽1932年在臺北博物館舉行，第四屆於教育會館展出。第五至七屆均於臺北臺灣日日新報社展出，至1936年鄉原古統返日，栴檀社活動停止而結束。

初期繪畫之摸索

1927年臺展開辦，這個透過全臺性公開甄選的大型展覽，提供了當時的臺灣畫家一個肯定其畫業的機會。《臺灣日日新報》大幅報導第一回臺展入選之臺灣三位年輕畫家，臺展三少年：陳進（1907-1998）、郭雪湖、林玉山，給予許多仍沒沒無聞的臺灣青年畫家莫大的鼓舞。蔡雲巖正是抱著「我入選，世間的人都認識我」的心情，利用工作之餘的零碎時間，兢兢業業地為參加臺展而努力準備。相較於林玉山在嘉義組織畫會、陳進至日本東京女子美術學校求學、郭雪湖以一位職業畫家自居，蔡雲巖由於有職業在身，其時空上受到很大的限制，所能接收到的繪畫資源並不多，但是憑著其強烈的繪畫企圖並勇於多方面地嘗試，使得他初期的繪畫帶有融合多種繪畫概念的特殊性格。

蔡雲巖有紀年作品中最早的〈持梅圖〉，畫中描繪一人，身著青色日本服，雙手持白梅，面向畫面左方，一腳向前，狀似行走。雖然用筆略微生澀，例如頭髮的描繪顯得規律而僵硬，但就細節部分，可見畫家對各種技法的多方嘗試。例如使用圓滑的線條呈現衣袍的柔軟感、使用多次加彩的方式表現梅枝粗糙感等等，顯現出此時蔡雲巖對於日本畫的學習，已能掌握礦物媒材的特性，並加以發揮。

蔡雲巖繪畫此作之1928年，臺展已舉辦至第二回。臺展初期，人物畫及風俗畫正是許多畫家參加臺展東洋畫部時所流行的題材。例如陳進以美人畫作品〈姿〉(P.30右圖)入選，宮田彌太郎（1906-1968，在臺北長大的第二代在臺日人，「梅檀社」創會會員）也以人物畫〈持花籃的女子〉(P.30左圖)入選。因此該年臺展，木下靜涯（1887-1988）就曾批評

許多擦筆肖像畫及照相放大之類的人物畫作品太多，有二十多件參選。第二回臺展時，東京都帝國大學助教授澤村專太郎（1884-1930）的觀後感是：「希望在墨繪的研究、人物及風俗的研究之外，還有對自然的看法、古畫的研究等等。」

在思索著如何創作出好作品之時，蔡雲巖很有可能與許多想要入選臺展的畫家一樣，首先嘗試人物畫的題材。他觀摩了兩屆臺展，受到臺展作品的啟發，而製作〈持梅圖〉這張畫。蔡雲

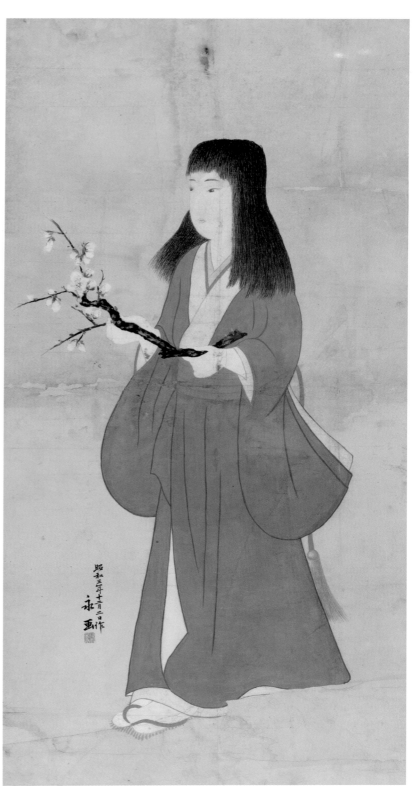

[左圖]
宮田彌太郎（宮田華南）
持花藍的女子　1927
第1回臺展東洋畫部入選作品

[右圖]
陳進　姿　1927
第1回臺展東洋畫部入選作品

巖使用了如同宮田彌太郎慣用的簡練線條，細心地描繪人物的面容、衣著，不過身上穿的卻是陳進畫中女子慣常穿著的日本服，而且同樣表現在大尺寸的畫幅上。他在畫上落款「昭和三年十二月二日作　永畫」。昭和三年是1928年，蔡雲巖這年實歲年滿二十歲，12月2日正好是其生日的前兩天，此幅畫是畫家對即將年滿二十歲的自己，為了表達期許或是勉勵之意，而特意製作的一幅作品。梅花自古象徵冰清玉潔的高雅情操，白梅尤其帶有白淨無瑕的意味。畫中的白梅只有兩三朵向外開綻，其餘許多朵皆含苞待放，畫家似有暗寓自己仍隱含諸多潛力有待開發，期望將來能夠一展長才。而畫中人身穿日本古代服飾，面向右前方，則顯示著畫家受教於日本教育，吸收日本文化，將朝著未知的遠方邁進之意。

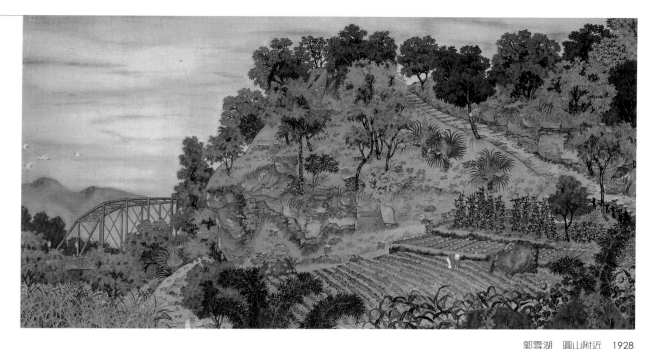

郭雪湖　圓山附近　1928
絹、膠彩
第2回臺展特選作品

初登臺展：〈有靈石的芝山巖社〉

　　在製作〈持梅圖〉後兩年，蔡雲巖以〈有靈石的芝山巖社〉（P.32 上圖）第一次入選臺展。此時臺展已進入第四回（1930），各展覽相關制度與審查方式皆已逐漸成熟，臺灣畫家入選臺展的人數也逐漸與日本畫家不相上下，臺展呈現蓬勃發展。蔡雲巖為何以風景畫參展臺展，也與臺展此時流行的普遍風格有關。此幅全景式的構圖，讓人直接聯想到在第二回臺展即得到特選的郭雪湖之〈圓山附近〉。郭雪湖此作一捨前一回傳統水墨的山水表現，而取材圓山附近的一座小山丘，實際地至當地寫生，並融合現場觀察的經驗，再運用膠彩各種顏色的變化組合，成就這幅改變觀者視野的大作。畫面左下方的明治橋所通往的方向，即是當時臺灣第一大神社——臺灣神社。此神社位居神社最高的社格，具有將臺灣納入天皇皇權統治之下的象徵意義。郭雪湖藉由描繪通往神域的主要道路——明治橋、以及一群白鷺鷥的方向導引，暗示神域的存在，顯示出這幅畫具有濃厚的政治象徵意涵。

　　郭氏此作特意表現各式各樣、種類不一的植物之色彩與形貌，設色鮮麗與細密描寫，帶給觀者耳目一新的視覺感受，也受到當時的審查員松林桂月（1876-1963）大加讚賞，不但在臺展第二回得到東洋畫部特選第一席，並獲得臺灣總督上山滿之進以五百圓訂購，置於總督府的客廳

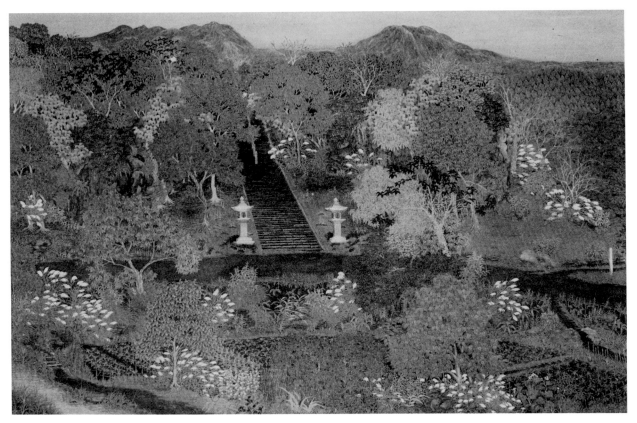

蔡雲巖　有靈石的芝山巖社
1930　絹、膠彩
第4回臺展入選作品

中。顯然無論審查委員或殖民官方，皆十分欣賞這種風格的畫作。

　　於是，從〈圓山附近〉開始，臺展初期的東洋畫部瀰漫一股「雪湖派」效應。依此觀之，蔡雲巖的〈有靈石的芝山巖社〉透露出類似的繪畫意圖。他運用如同〈圓山附近〉中，使用小徑切割畫面的方法，安排層疊的階梯帶領觀者上山，並十分詳實地描寫芝山巖山頭的各種植物叢聚。而且，蔡雲巖與郭雪湖相同，僅取神社入口的意象，以隱喻的手法暗示神社的存在。只是相較於〈圓山附近〉的輕鬆活潑，蔡雲巖的作品顯示出更莊嚴肅穆的氣氛。這種莊嚴的氣氛，反映了他在公學校的個人經驗及芝山巖的沿革。蔡雲巖就學的士林公學校前身即是設立在芝山巖開漳聖王

士林公學校學生去芝山巖清掃環境的留影。

1930年代芝山巖社入口。

廟內的芝山巖學務部學堂，也是日人政府在臺教育事業的端緒，因此，芝山巖一直與士林公學校學生關係密切。士林公學校規定學生需定時至芝山巖清潔打掃，負責芝山巖境內的整潔，並常舉辦「試膽會」：在芝山巖附近由老師說鬼故事後，讓學生單獨上山、訓練膽量。

芝山巖在1898年以後，定2月1日做為祭典日，並每十年舉行一次大祭。士林公學校的學校行事曆上也定這一天為芝山巖祭典，在蔡雲巖就讀公學校的最後一年（1925年2月1日），正好是三十年大祭。據記載，三十年祭當天寒風細雨，場面哀戚，許多來賓冒雨前來，包括文武官員、總督伊澤多喜男、各部局長、各州知事事務官、法院、各學校、日本臺灣民間等機構共百餘人，再加上中等學校、小公學校的團體約有三千五百多人。祭典的最高潮是在典禮的最後，由士林公學校三百多名學生於墓前排列齊整，唱頌伊澤修二作詞作曲的芝山巖歌。哀傷的曲調讓在場參拜者無不感動至深、眼眶含淚。蔡雲巖曾參與此大祭，亦可能即是排列在墓前吟唱歌曲的學生之一，莊嚴肅穆的場景想必在少年心中留下了極深刻的印象。也因此，芝山巖對蔡雲巖而言，除了是一個必須

[左圖]
蔡雲巖1930年的膠彩畫〈有靈石的芝山巖社〉局部（芝山巖百二崁參道石階）。

[右圖]
2018年，芝山巖當年百二崁參道石階實景。（芝山巖社今改名為芝山公園，王庭玫攝）

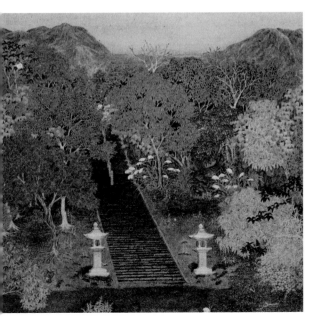

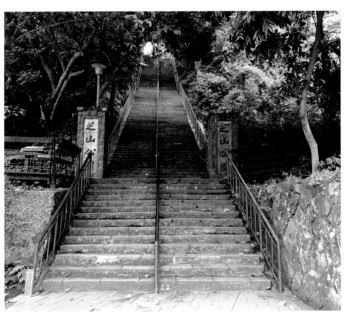

定期掃除的區域以外，也是一個富含各種傳說且十分神聖莊嚴的崇高境域。

　　芝山巖在六氏先生遭難後，在山頭處陸續豎立幾座高大的石碑，及至1919年已有「學務官僚遭難之碑」、「亡教育者招魂碑」及「伊澤修二先生紀念碑」。這三座巨碑成為日治時代教育精神的象徵，也是至芝山巖祭拜的教育人士必到之處。1929年，芝山巖內開始動工興建社殿與改修境內設施。隔年，一座包括本殿、拜殿、手水舍、鳥居、石階、石柵欄及樹籬、石階扶手、奉仕者宿舍等完整設施的神社，在此落成完工，1月31日執行新殿祭，隔天執行鎮座祭及六氏及亡教育者的例祭。

　　蔡雲巖製作〈有靈石的芝山巖社〉的時間，正好是神社完工的這一年，換句話說，「芝山巖社」在該年年初才剛剛落成。因此，蔡雲巖以新建的神社為主題，實有頌揚芝山巖神社落成之意味。所謂的靈石，指的可能就是在芝山巖上陸續豎立的幾座紀念亡靈的巨石碑。蔡雲巖畫中整齊的階梯，正是為了通往芝山巖社而新築的完整參拜石階。此石階是該年芝山巖神社建築工程中極為重要的一部分，一方面它取代了舊有後山曲折的便道，解決了陰雨天道路濕滑泥濘所造成參拜者的不便，另外，這條一路垂直向上的百層階梯，引導出一條清晰明確的參拜動線，與新完成的社殿建築群結合成完整的參拜區域，進一步將芝山巖強化成以紀念教育亡魂為主的神聖境地。

　　總之，芝山巖不但包含著蔡雲巖公學校時期深刻的個人經驗，亦在神社完成後，成為一個完整的新聖域。蔡雲巖雖然如同郭雪湖〈圓山附近〉一般，取材神域入口的意象，但是他懷著更為虔誠且崇敬的心情，細心呈現芝山巖參拜石階前的肅穆氣氛，並運用較為單純的植物叢聚，

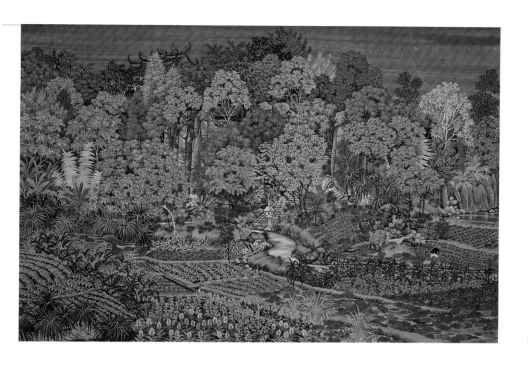

郭雪湖　新霽（芝山巖）
1931　絹、膠彩
134×195cm
第5回臺展「臺展賞」作品

尤其是大量的枯枝與芒草，使作品透露出更為儉樸而直接的力量。

　　芝山巖神社的落成，不僅提供蔡雲巖作畫的靈感，隔年，畫家郭雪湖同樣以芝山巖為題，製作〈新霽〉出品第五回臺展。不同於蔡雲巖筆下幽靜蕭穆的教育聖地，郭氏運用其一貫鮮麗明亮的設色與複雜多樣的各種細節，將芝山巖裝點得如夢中仙境，充滿歡愉的氣氛。

　　蔡雲巖早期的作品，呈現出他嚴謹的作畫態度。不同於郭氏較為裝飾性的畫風，蔡雲巖更注重細節和寫真。例如1931年夏天所繪的〈小橋人家〉(P.36)，以小徑引領觀者進入畫面中央，路的左方是叢聚的石塊，石塊上方灌木叢枝葉掩映的背後，是一株枝幹高大的枯枝樹木，占據整個畫面左方。在道路盡頭的小橋與河墩，畫家仔細地描繪其欄杆結構與石頭堆積的陰影變化。小橋的另一岸，羅列著幾座茅草屋，屋頂炊煙裊裊，暗示屋內有人正在炊煮。屋舍的後方叢聚著一大片的半圓形樹叢，在綠樹叢後方，則有兩座大山聳立。

　　以小橋為中心的這部分，由於以陰影法表現立體感，並著重細節的描寫，使其特別具有真實感，而成為此畫的焦點。後方山脈的肌理結構，也由於畫家細心暈染刻畫而顯得異常清晰，在畫中十分顯眼。綜觀此畫，雖然畫家運用了近大遠小或是陰影法等技法，使得畫面如同真實景象的寫生，但是其石塊、樹葉、枯枝、樹叢、山脈，都具有一致性與

35

蔡雲巖　小橋人家
1931　紙、膠彩
104×66cm

蔡雲巖　小橋人家
（雲岩簽名局部）

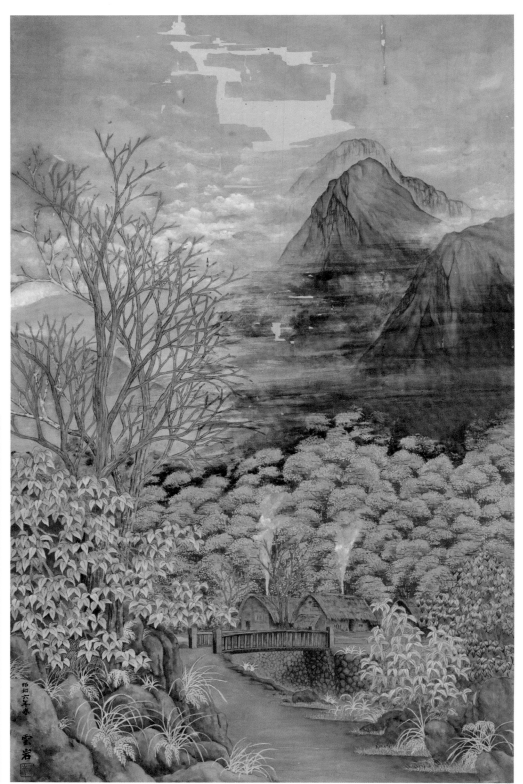

重複性，使得此畫如同以各種繪畫物件所拼合成的概念式風景。換句話說，畫家是先熟悉各種物像的畫法，例如草叢、枯枝、山巖等的畫法，再將之運用在描寫真實風景上。

▌風景畫的實驗：
〈谿谷之秋〉、〈秋晴〉、〈士林之朝〉

自〈有靈石的芝山巖社〉入選臺展之後，蔡雲巖開始持續對風景畫多方發展。除了延續對芒草與枯枝的興趣之外，也開始研究山石的各種形狀與溪流的交互關係。臺展第五回（1931）蔡雲巖出品〈谿谷之秋〉(P.39)，他以一條自畫面中間流瀉而下的瀑布為主景，令其穿梭在各種溪石之間，形成或大或小、或寬或窄的小水流，四周簇擁著各種不同大小、形狀、方向的溪石。奇形怪狀的巖石崢嶸，如同生物一般向畫面中間推擠，枯枝、芒草、水流穿插其間，令人目不暇給。畫家特別注意每塊石頭的立體樣貌，使用一種概念性的陰影法表現，將各個石塊敷上陰影，表現其立體感，此舉凸出了各個石頭的三度空間，使得石塊在畫面中特別凸顯。

有趣的是，〈谿谷之秋〉此畫名，並非意指某一特定地區的實景，而是如傳統山水的命名，泛指一般溪澗秋天時的景色，而且蔡雲巖所採用的是傳統山水高遠式的構圖。他將平時觀察到自然界物像的心得，例如枯枝往外伸展的姿態、芒草叢生的樣貌、石頭的節理等等，藉由類似傳統水墨的中軸構圖，將其組織穿插在同一畫面。因此，觀者見到的是一個充滿著真實物像─如枯樹、芒草、溪石的虛構空間。我們不知道這樣的嘗試在當時是否獲得肯定，但是畫家顯然還在多方實驗，隔一年的〈秋晴〉(P.22) 中，我們見到一個完全相反的表現：在一個真實的空間中充滿著各種虛構而不真實的奇石怪樹。

蔡雲巖在第六回臺展（1932）出品的〈秋晴〉，顯然嘗試用一種迥然不同的構圖方法，相對於〈谿谷之秋〉以傳統高遠式的立軸構

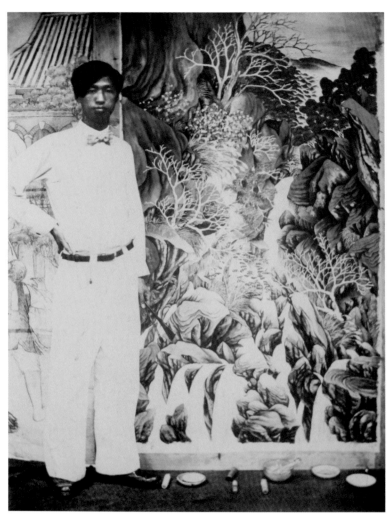

1931年，蔡雲巖與製作中的〈谿谷之秋〉合影。

圖，〈秋晴〉顯現出對西方透視圖的興趣。運用一點透視圖的構圖法，畫家安排一延伸至畫面深處的林蔭大道，由近至遠重複排列的樹木，遵循著近大遠小原則，呈現出空間的深度。林蔭大道上，光線由左方照射過來，使樹木後方拖曳著長長的影子，大道的中央有兩個小人，似是一位拄著枴杖的大人牽著小孩。這位於十分遙遠的路中、與畫面不成比例的渺小人影，讓畫面充塞著如同呢喃一般的敘事性氣氛。道路的左方是住宅區，沐浴在向陽面下幾棟整潔的房子中，豎立著電線桿及整齊的樹木。道路右方則樹叢群聚，顯得較為陰暗，可能畫家注意到此區距離陽光較遠，因此塑造出庭院深深的氣氛。

右區的主體是一棟二層樓的獨棟洋房，乾淨而優雅，有小階梯可以通往玄關入口，一樓可見簡潔的柱子及白色裝飾，二樓陽臺有著精巧的欄杆。房屋被包圍在各種奇形怪狀的樹木之中，最後方是向上張牙舞爪的枯枝樹木、中間是具有半月形樹叢的樹木，前方則有類似椰子樹的瘦高形鋸尺樹木，以及葉片誇張地橫向發展的樹叢。房屋的前方是一個奇異的庭園，有日式小橋、奇石羅列及公園座椅。畫面右前方有著不同鋪面的斜坡，畫面的左前方則布滿形狀各異的石頭樹叢，幾株具彎月形葉團的樹木往上蔓延至天際。洋房、公園椅、路旁的公佈欄、電線桿、具有完整鋪面的道路等等，無不是近代文明社會的產物，或許我們可以假設這幅畫是蔡雲巖試圖運用新興的

技法，詮釋現代化文明。

　　在經過傳統高遠式構圖的〈谿谷之秋〉與西方透視法構圖的〈秋晴〉之後，蔡雲巖於第七回臺展（1933）出品的〈士林之朝〉(P.40)，透露出融合東西繪畫觀念的企圖。此幅畫由左前方大片的樹葉和溪流為始，遵循著近大遠小的原則，由下而上逐步地減小樹木的尺寸。在溪流的上方是枝幹、枝葉清晰可見的大樹，往上通過一彎曲的石階時，兩旁的巖石、樹木尺寸已稍微減小，細節也有所省略；至石階的盡頭處只見樹頭叢聚，在群聚的樹叢掩映中，有兩三棟具有拱廊的二層洋樓；到最後群聚的樹頭也慢慢變小，並在雲霧繚繞中漸漸地與遠山融合成一體。畫家以高遠式的立軸構圖，特意運用近大遠小的原則，形成空間往上無限延伸之感。

　　以〈士林之朝〉為名，蔡雲巖欲表現士林地區晨間的景致。同是表現實景，他

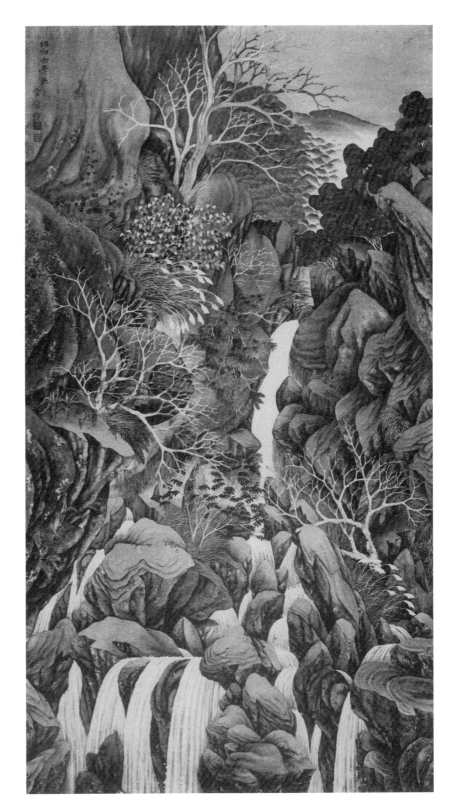

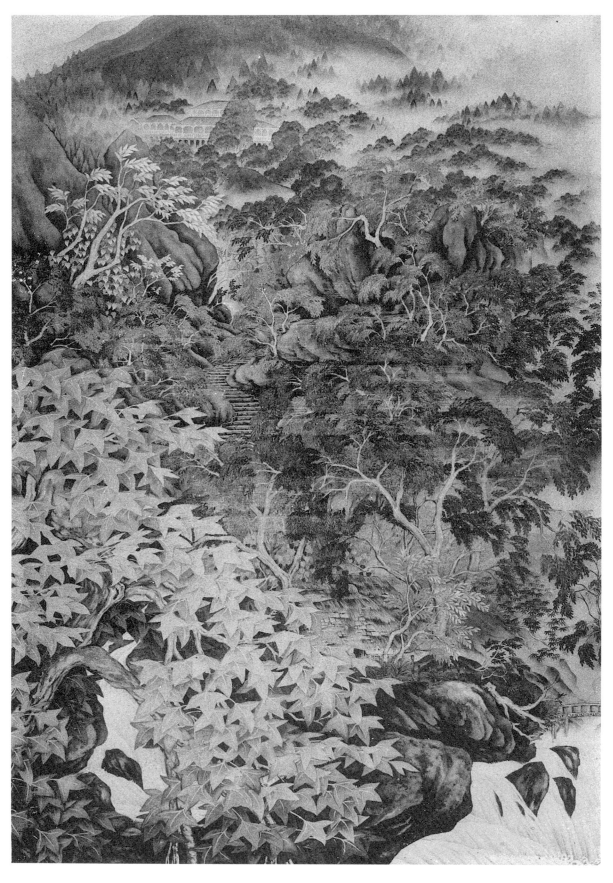

40

已跳脫出〈有靈石的芝山巖社〉中取特定地區表現丘陵風景的畫法，而
將士林地區常見的溪流、巖石、小橋、山間石階等具體事物，運用遠近
法與高遠法結合在同一畫面中。蔡雲巖的風景觀已不再是對單一實際的
景點寫生，呈現如同照片一般的寫實效果，而是自由運用溪澗、樹叢、
石塊等物像的寫實技法，再經由畫家的巧妙組合，成為層次豐富的畫
作。

▋加入梅檀社・切磋畫藝

　　蔡雲巖豐富的風景畫實驗，一者源於他觀摩學習臺展風格而來，另
外則與他和其他有志東洋畫畫家交流互動。1930年2月，一個結合日本畫
家與臺灣畫家的東洋畫會團體——梅檀社成立。據報載，此繪畫團體是
一個「有志之士組織以純寫生性的自我創作為主的研究畫會」，定於每
年春天舉辦展覽。同年4月3-6日梅檀社第一回試作展的展覽於臺北市乃
木町陸軍偕行社舉行。社員含括來自臺北、基隆、新竹、嘉義、臺南、
高雄等地的畫家，可說是橫跨全臺東洋畫菁英的聯合展覽會。

　　梅檀社的主要成員有三類：一為審查員鄉原古統與木下靜涯；二
為中年畫家輩如野間口墨華、大岡春濤；三為青年畫家輩，其作品如當

41

蔡雲巖（後排左2）、郭雪湖（後排左3）、林玉山（後排左4）與木下靜涯（前排左2）等畫友於「栴檀社」展覽時合影。

時報載：「大抵年少之人，進步容易精進不已，勢必凌駕先輩，所謂後生可畏，焉知來者之不如今。玩其全般努力之處，似乎第一要使審查員等，知係所出品者為力作，故區重複雜緻密及變化三者。又對於色彩之表現，頗苦心經營，故得云大體不能脫夫臺展氣息。……。會員間依是相互比較評論，又更進一步乃至數步。藉讀書吟詠之力，以涵養其所謂書卷氣，熟覽古今名畫，乃文人作品，以開豁心胸，悟到氣韻生動、惜墨如金諸境地。間或臨池作書之功夫，任意用草隸榴篆筆法，以抒寫我欲寫，美化自然，不求形似，志在神似。不求見知於一時特選入選，而求見之于千百世，吾人不能不期待於島內青男女作家，於今秋臺展，別開拓南國藝術界之生命也。」

蔡雲巖（後排左2）與郭雪湖、陳敬輝、木下靜涯、鹽月桃甫等畫家於「栴檀社」展覽會合影。

　　此文點出青年畫家為入選臺展時過於苦心經營的繪畫弊病，故希望栴檀社可以藉由社員間相互比較評論的方式，涵養書卷氣、熟覽名畫、開闊心胸、跳脫形似的框限，不以一時入選為目的，而開拓更廣的繪畫生命。新社員入會的方式是由原有的社員推薦提名，再舉手表決，入社者大多是入選臺展多次的畫家，其繪畫能力已被公開肯定，栴檀社提供他們秋天臺展之外的一個春天展覽機會。

　　相對於具有審查制度的臺展，栴檀社以社員互評的方式，顯示出較為自由的實驗性性格。例如郭雪湖等幾位社員，曾先將嘗試性的作品於春季的栴檀社展出，觀察畫壇對於新畫作的反應，再於秋季的臺展展開進一步的大格局改革性創作。至遲栴檀社第四回展時，蔡雲巖已是該社

1930年代東洋畫展紀念合照。後排左起：蔡雲巖、陳敬輝、林錦鴻、秋山春水、郭雪湖、村上無羅，前排右4（戴眼鏡者）為木下靜涯，右5為鄉原古統。

的正式成員，他也在每年栴檀社活動中，與社友切磋觀摩，而摸索出自我風格。

例如1931年栴檀社第二回展覽中，郭雪湖出品了名為〈錦之秋〉(P.46 左圖)的作品。此幅畫使用鮮豔的黃、橙、紅等暖色調點出秋意，並使用一片片如剪紙圖案一般富含裝飾意味的樹葉表現，他將樹葉叢簡化成各種鋸尺狀邊緣的片狀單元，再組合各種形狀各異的單元，將其前後疊地重複出現，塑造出琳瑯滿目的視覺效果。誇張的造形與令人吃驚的視覺語言，想必讓觀者眼睛一亮。此作跳脫出臺展崇尚寫實的框限，卻受到評論者肯定，顯示出栴檀社的確提供一個臺展之外發表實驗性作品的舞臺。蔡雲巖可能受到啟發，在翌年（1932）的臺展出品具有最奇特

1935年，於鄉原古統宅邸舉行每年一度的初春會。左起：陳敬輝、郭雪湖、鄉原古統、村上無羅、曹秋圃、蔡雲巖等。

風格特徵的〈秋晴〉（P.22）。他取用〈錦之秋〉中簡化且富有裝飾性的樹葉，加以變化，成為〈秋晴〉中出現的大量半月形、鋸尺狀與橫向片狀的樹葉叢。尤其是位於右方二層洋樓旁叢聚的植物表現，其片狀如剪紙一般的樹葉表現，實與〈錦之秋〉同出一轍。所不同的是，郭雪湖在〈錦之秋〉中，僅僅單純地實驗一種剪紙圖案式的裝飾表現手法，蔡雲巖在〈秋晴〉中則結合了透視法、陰影法、立體表現法等表現手法，將此種圖案化的裝飾葉片，置放在一個實際的空間之中，呈現出真實與虛擬交錯的迷幻效果。也因此，栴檀社不僅提供社員們相互交流的機會，也由於具有較為自由的實驗性質，使得新的畫風能經由此社公開展覽的方式，刺激東洋畫家觀摩學習，進而發展出更具開創性的作品。事

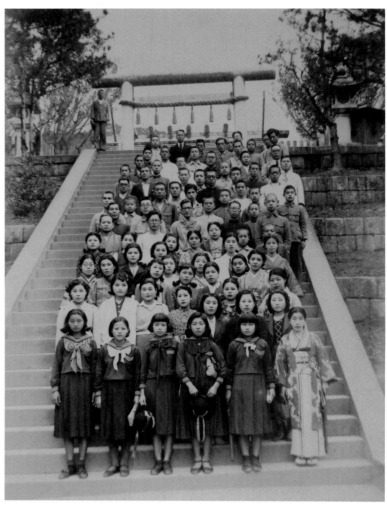

[左圖]
郭雪湖　錦之秋　1931
紙、膠彩　162×73cm
第2屆「楯檀社」展出作品

[右圖]
蔡雲巖與日本官員職員學生等
於神社階梯前合影。

實上，楯檀社自一開始就不限制作品的尺寸，展場中常見各種形制不一的作品齊聚一堂，也因此透露出較為自由真摯的氣象。

出品〈士林之朝〉的1933年，蔡雲巖開始受雇於遞信部庶務課。由當時還未歸為臺北市的士林地方郵局，轉至城中區的遞信部大樓上班，其視野有了些許的變化。士林地區廣大的田園、近在咫尺的山脈綿延與溪流起伏，已不再隨時隨地映入畫家的眼簾，構圖完整的大幅風景畫，也不再是畫家心中唯一的追求，在遞信部工作的第二年，蔡雲巖的畫風開始有了轉變。

1935年，林玉山舉行畫展時與畫友於會場合影。前排右起：陳敬輝、村上無羅、林玉山、鄉原古統、秋山春水。後排右起：李秋禾、郭雪湖、呂鐵州、林德進、蔡雲巖、林榮杰。

[下圖]
1936年，鄉原古統離臺前畫友送別酒會合影。前排右起：木下靜涯、鄉原古統；後排右起：陳敬輝、秋山春水、野村泉月、郭雪湖、蔡雲巖、村上無羅等。

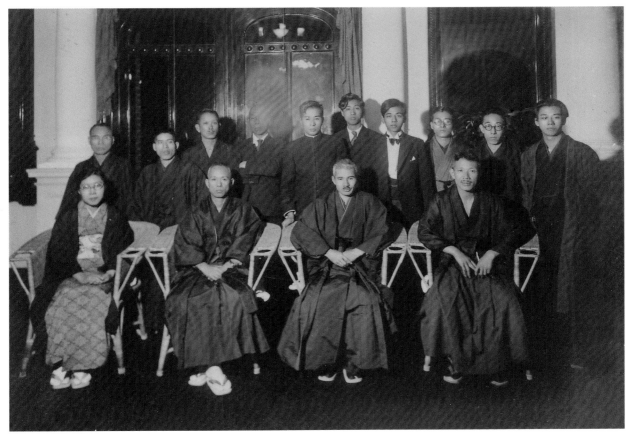

三、請益良師・花鳥畫的展開

蔡雲巖遇到人生中最重要的繪畫導師——木下靜涯。這位因緣際會留滯臺灣的日本畫家，在偶然的機緣下，注意到蔡雲巖的才華，蔡雲巖因而成為木下靜涯在臺灣的重要私塾弟子，一場永續的師生情緣與臺日牽絆因而展開。藉由木下靜涯帶來的寫意與寫實並重的繪畫觀，以及傳承日本圓山四條派的花鳥畫稿，蔡雲巖因而眼界大開，再融會臨摹老師的畫稿所吸取的經驗與實際的寫生觀察，繪畫上有了長足的進步與轉變。

[右頁圖]
蔡雲巖的花鳥畫稿〈雨中山百合〉（局部），132×42cm。

[下圖]
1934年，蔡雲巖與畫友於「栴檀社」展覽會作品前合影：後排左起：蔡雲巖、郭雪湖、村上無羅、呂鐵州、野間口墨華、木下靜涯、秋山春水、陳敬輝；陳進（前右1）、鹽月桃甫（前左3）、鄉原古統（前左1）。

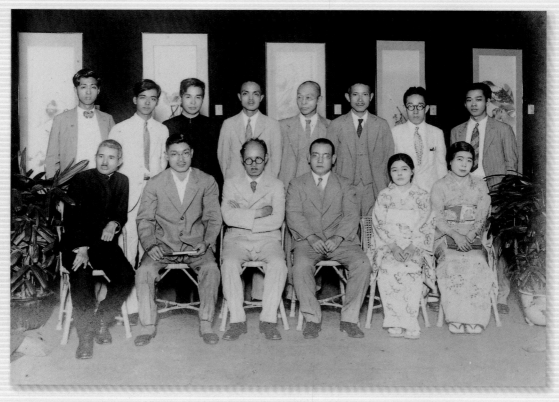

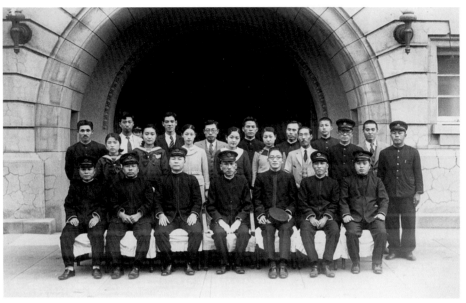

[左、右圖]
蔡雲巖進入交通局遞信部工作，與遞信部同仁在門口合影。（全圖與蔡雲巖特寫）

　　蔡雲巖自1933年進入臺北城中區的臺灣總督府交通局遞信部工作，直至1936年結婚後遷居於大稻埕，其生活重心逐步遠離士林地區，移往熱鬧繁榮的城中區一帶。而穩定成長的薪資使其生活漸入佳境，更有餘裕思考美術創作的相關問題；另一方面，大稻埕地區活絡的文藝活動，增加並擴展了他與其他畫家交流的機會與視野。1930年代臺北的文藝界呈現欣欣向榮的景象，畫會團體紛紛成立，並舉辦定期的展覽活動；許多畫家選擇臺北為繪畫的新據點，設立畫室、開班授徒；地方仕紳王井泉，也有贊助藝文沙龍等的行動。

　　同時間，他與日本畫家木下靜涯建立起深厚的師生關係。在偶然的機緣下，木下靜涯來到臺灣，並成為臺灣日本畫發展，甚至是臺展的創立的重要倡導者之一。蔡雲巖向他交流請益，尤其是透過臨寫其花鳥畫稿，更對花鳥畫有了長足的認識。

　　在新興氣氛的薰陶及吸收導師的繪畫經驗中，蔡雲巖逐步跳脫出早期多方探索、模仿的階段性嘗試，而將焦點集中於單一主題花鳥畫之開發。臺展初期所流行的全景式風景畫，此時已經遇到發展上的瓶頸，畫家們紛紛尋求新的繪畫內容與形式。蔡雲巖的繪畫風格正與臺展的畫家

們同步發展，他多方觀摩學習臺展流行的繪畫形式，經過自己的消化吸收後，形塑出個人特殊的繪畫語彙。

▌於《臺灣遞信協會雜誌》發表美術文章

1933年，蔡雲巖轉任至城中臺灣總督府交通局遞信部上班。在《臺灣總督府及所屬官署職員錄》上，蔡永的名字第一次出現在遞信部庶務課雇員名單中，日薪1圓。日治時代的遞信部，相當於現在的交通部，掌管郵政與電信等業務。當時遞信部庶務課的工作有與交通事業的會計之相關事項、放送無線電話之相關事項及部內他課的主管囑託之事項等。較高的薪資與位於城中區的工作地點，想必提供蔡雲巖有更多機會與條件學習與觀摩美術。1937年當蔡雲巖轉為遞信部為替貯金課雇員時，日薪已有1.31圓。1941年在遞信部的薪資已調升至每月53圓，負擔家計已是綽綽有餘。

遞信部的工作不但能維持生計，由遞信部內部所形成的協會組織與其所出版的雜誌——《臺灣遞信協會雜誌》還提供蔡雲巖另一發表空間。至遲於1933年，蔡雲巖已為臺灣遞信協會會員，並於1934年陸續在協會的雜誌上刊載文章。臺灣遞信協會是由遞信部的消費合作社「購買組合」於1913年改組的，1922年正式成立「財團法人臺灣遞信協會」，會

[左圖]
蔡雲巖與木下靜涯等畫家乘船遊淡水河時留影。

[右圖]
木下靜涯（左1）與蔡雲巖（右1）乘船遊淡水。

員有普通會員、贊助會員、特別會員、名譽會員等。普通會員為主要成員，凡一、二等郵便局、電信局、海事出張所、燈塔現職人員及三等郵便局局長為當然普通會員，而薪額在每月40圓以下及按日計薪者，自由決定是否參加。每月會費依薪資多寡，由3圓至25錢不等。蔡雲巖加入協會時，其當時日薪約1圓上下，屬於按日計薪，並非當然會員，而是自己決定參加協會的。家境並不富裕的蔡雲巖會願意每月至少花費25錢加入協會，顯見他對此遞信協會的重視。

「臺灣遞信協會」於1918年創刊發行《臺灣遞信協會雜誌》（後改名為《臺灣遞信》），每月一期，內容包括論說、資料、通信、文苑、雜錄等欄，並刊載遞信事業有關事項，除了論說性的文章之外，也介紹由會員所組成的各種同好會、運動會等活動，每期印行約一千六百份。綜觀雜誌中的文章發表者，幾乎清一色都是日本人。參與同好會、運動會的成員，也大多是日本人為主。

事實上，在郵局的組織架構中，蔡雲巖最初任職的士林郵便局與日後受雇為遞信部雇員，都是十分下游的編制人員，薪資低廉、職位低等。當時遞信部任職人員當中，臺灣人的名字只偶爾出現在雇員名單中，蔡雲巖就是在遞信部工作的極少數臺灣人之一。

雖然蔡雲巖在組織中的職等不高，但是從1931年開始，《臺灣遞信》的扉頁刊登他入選臺展的作品，他的文章與寫生、插畫等也陸陸續續刊載於此。分別是1934年〈關於美術鑑賞〉一文；1935年單頁的素描寫生作品；1939年〈近代東洋畫的考察〉短文；1940年3月至1941年7月，連載「誰都能畫的日本畫畫法」（誰にでも描ける日本書の描き方）系列文章；1940年12月，他擔任雜誌的美編，製作插畫等。蔡雲巖總共在《臺灣遞信》發表文章十七篇，插圖六張及插畫數張，可謂《臺灣遞信》中美術相關部分的主要執筆者。除了他之外，也只有一、兩位日人不定期地發表一些介紹日本傳統畫的小短文，內容與分量皆不

蔡雲巖在《臺灣遞信協會雜誌》上發表文章的插畫。

如蔡雲巖。

蔡雲巖為何參加協會，又為何在協會雜誌中嶄露頭角，或許可以從他的美術成就來解讀。蔡雲巖入選臺展時，臺展已是臺灣美術界年度最大的評鑑盛會，是畫家們欲肯定其繪畫成就的試金石。經由正式的審查制度和公開展示等具有公信力的過程，一方面肯定了畫家繪畫的價值，另一方面，社會上也因畫家的特殊成就而給予尊敬。蔡雲巖的圖與文，並不常見於臺府展的主流報導中，但他卻在任職的遞信部雜誌上，尋得了一片發表的園地。可能由於入選臺展，肯定了這位自學的畫家，讓他可以在並未正式拜師學藝、也未受正式美術教育的情況下，仍然在美術成就上獲得公認的價值。而這樣的畫家身分，也使他雖為遞信部的小職員，卻能在協會雜誌上發表文章，成為美術相關的代言人，以少數臺灣人之名，高頻率地曝光。

[上、下圖]
蔡雲巖在《臺灣遞信協會雜誌》上發表文章的插畫。

繪畫導師木下靜涯

蔡雲巖在士林公學校時期，不但圖畫科的美術教育提供啟蒙，也因其美術才華受到肯定，而因緣際會地遇到他人生與繪畫的導師：畫家木下靜涯。木下出身日本長野，師從圓山四條派，在1918年從東京前往印度的途中，停留臺灣拜訪同鄉並舉辦畫展，但因同行友人罹患傷寒而留下照顧，一留就留到日後的戰爭結束才被遣返日本。木下在臺灣的初期在臺灣到處遊歷、展覽，足跡遍及臺南、新竹、基隆、臺北等地，直到約1926年與在臺北居住的日本畫家成立臺灣日本畫協會，才將繪畫舞臺底定於臺北。據說蔡雲巖在學期間，學校因為有小型的比賽，請蔡雲巖提出作品參加，因故其才華被木下靜涯注意到，而邀請蔡去他家，自此締結了深厚的師生情誼。

木下靜涯在日治時期臺灣美術的發展上，扮演很重要的角色。他與另一

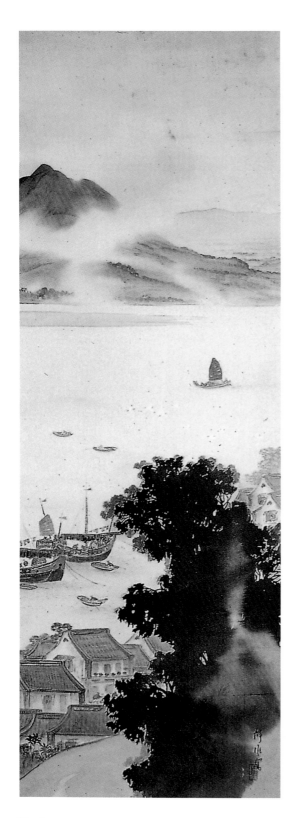

位日本畫家鄉原古統（1887-1965），同為臺展的倡始者，也擔任臺展審查員，對於推展臺灣美術，尤其是日本畫的發展，功不可沒。他的作品以兩種風格並存，一種是寫意瀟灑的水墨風景畫，多取材其住家淡水附近的風光，構圖閒散、以濕墨簡筆勾勒自然風景。另一種是華麗細緻的花鳥畫，以秀麗優美的設色，細筆描繪花草、鳥禽等的各種姿態。

木下靜涯於第一回臺展出品的作品，即是霧氣瀰漫的〈風雨〉（P.56左圖）。此作以濃墨渲染出大片的樹叢，從畫面中央延續至畫面左下方，造成顯目的視覺效果。木下靜涯使用飽和而濃重的黑墨，刻意運用富含水分的暈染法，藉由墨色的深淺變化暗示出空間的前後關係。濃密樹叢的最上方有一屋舍，暗示靠近觀者的這一方是一座有人居住的小山丘，山丘旁是一道寬闊的河流，河中有一葉小舟。對岸為煙霧瀰漫、水氣氤氳的平緩遠山。木下靜涯運用刷筆在天空中刷出大片深深淺淺的斜線，表現風雨來襲時天空所顯現的明暗變化。整幅畫水墨淋漓，表現風雨中物像受雨水影響的濕潤景象。

蔡雲巖的初期畫風可以看到他欲模仿其師風格的試探。1931年春，蔡雲巖畫了一幅名為〈起風之日〉的風景畫，以水墨暈染的筆法營造出山雨欲來的氣氛。畫家站在高處，描繪視線下方的亭子與遠方的屋舍等物，物像與物像之間的留白暗示出空間，薄霧充塞畫面；遠方有幾隻白鷺鷥迎風飛舞，朝畫面深處飛去；右前方的坡石上，幾株枝葉繁密的大樹迎風搖曳，下方的林投樹也彷彿朝著同個方向叢聚。整幅畫氤氳之水氣瀰漫，水墨交融。這樣

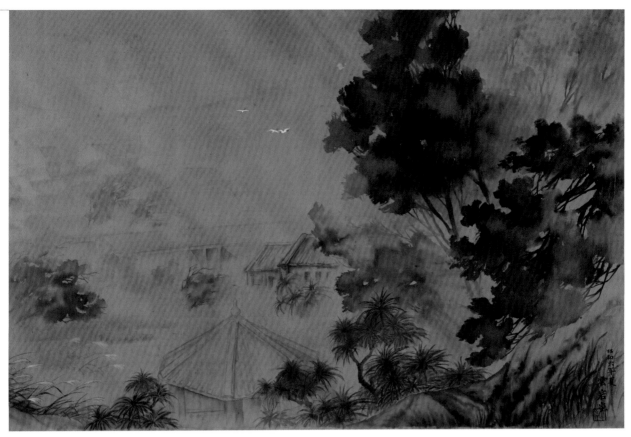

以富含水分的墨暈表現風雨大氣的作法，是木下靜涯在臺灣時期慣有的
繪畫語言之一。

　　由〈起風之日〉與〈風雨〉的比對，我們可以觀察到蔡雲巖模仿木
下靜涯風格的強烈意圖。但蔡雲巖並非直接模寫老師的風景畫，而是試
圖用木下靜涯水墨暈染的執筆方式，描繪他身邊的景物，也就是說，〈起
風之日〉是一幅融合寫生與寫意的作品。這樣的概念也是出自木下靜涯
的繪畫理念。事實上，〈風雨〉最為人稱道的是掌握住水墨的功夫，但是
此幅畫亦是一幅以淡水為題的實景風景畫。木下靜涯於臺展初期展出的
風景畫，都是取材自大屯山、淡水河之實景。蔡雲巖的〈起風之日〉同
樣是從寫生出發，描寫士林街的實景，只不過運用了木下靜涯擅長的水
墨暈染法，試圖表現風雨中的景致。顯然，蔡雲巖此時期必定十分熱中
於戶外風景寫生，而他所取材的對象，即是他最熟悉的士林地區。

　　木下靜涯另一種華麗細緻的花鳥畫，則要追溯到在日本學習的圓山
四條派。他在臺多年，手邊藏有以前在日本各畫塾臨摹與臨寫的作品，

蔡雲巖
起風之日（全圖及局部）
1931　絹本水墨
62×88cm

[左頁圖]
木下靜涯所作絹本膠彩畫〈淡
水港〉，127×41.5cm。

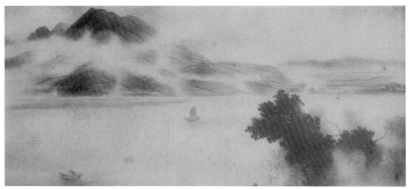

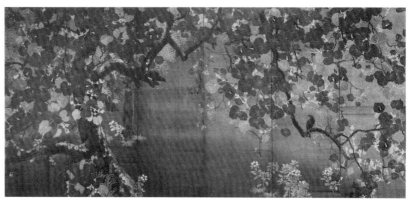

[左圖]
木下靜涯　風雨　1927　膠彩
第1回臺展出品

[右上圖]
木下靜涯　雨後　1929　膠彩
第3回臺展出品

[右下圖]
木下靜涯　日盛　1927　膠彩
第1回臺展出品

甚至是老師的畫稿。例如有一大批集中在1903年至1905年的畫稿，應為木下靜涯進入當時東京畫壇四條派代表畫家村瀨玉田（1852-1917）門下習畫時，所留下的畫稿與作品。此批畫稿與作品的背面原貼有一小紙片，以春花鳥、夏花鳥、秋花鳥、冬花鳥等類別分別標註。除了花鳥畫稿之外，還有山水、人物、雜類等類目。

將花鳥畫歸入春夏秋冬四個季節的範疇，便是以不同種類的花鳥，呈現出四季更迭所產生的各種氛圍。此時期木下靜涯大量臨摹老師的畫帖，學習表達在晴雨變化或是時節更替中，花鳥植物的各種姿態。他來臺之後，仍持續發展花鳥畫的製作，但並非完全依循之前老師的畫稿，而是努力思考如何將寫生與花鳥畫技法結合。

木下靜涯臺展第一回的作品〈日盛〉，畫名透露出欲表

達烈日下花朵繁盛的樣貌，此點延續著他在畫塾中以花鳥畫呈現時節變換的作法，然而他並未取材以百合、紫陽花、牡丹等題材來表現盛夏景致，而是取景以淡水海岸附近的熱帶植物。在臺展第二回作品〈魚狗〉中，木下靜涯也以臺灣常見的相思樹為主要背景，臺展第四回〈立秋〉更以屬於亞熱帶的臺灣所常見的植物做為前景。

　　事實上，木下靜涯不斷呼籲寫生的重要性，並批評徒具形式的模仿畫，他自己即以身邊可見的臺灣景物出品臺展。不過對於花鳥畫的態度，仍承襲著年輕時在村瀨玉田所學習到的觀念，希望以花鳥畫呈現四季的更迭變化，而且在構圖上也與當年的畫稿相似，以單純的植物為主體表現，再添加幾隻鳥禽、昆蟲，只不過將日本植物換作臺灣特有的植物。

　　由此可見，木下靜涯在臺灣的畫業，是以他原本在東京習得的花鳥畫技法為基礎，再應用在實際的寫生創作上，製作出融合臨摹與寫生的綜合作品。蔡雲巖的習畫過程中，也繼承了此作法。

▎花鳥畫稿的傳承

　　蔡雲巖的諸多花鳥練習稿中，有幾件與木下靜涯舊藏的畫稿如出一轍。例如蔡雲巖繪畫雨中山百合的畫稿，顯然是臨摹自木下靜涯所藏的兩件於1904年8月所繪的〈雨中山百合〉(P.58)。這兩幅畫稿的內容一模一樣，都是以兩株百合花點綴以麻雀、蝴蝶為主景，背景並以淡墨暈染，暗示此為雨中景致。其中一件畫稿推測應該是木下靜涯摹寫其師村瀨玉田畫稿之作。另一幅畫稿則可能是木下靜涯收藏的村瀨玉田畫稿。

　　蔡雲巖的雨中山百合畫稿的構圖與此二幅畫稿相同，同為兩支百合花搭配一隻飛翔的麻雀，畫上有與其中一畫稿一模一樣的

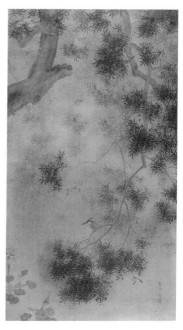

[上圖]
木下靜涯　魚狗　1928　膠彩
第2回臺展出品

[下圖]
木下靜涯　立秋　1930　膠彩
第4回臺展出品

57

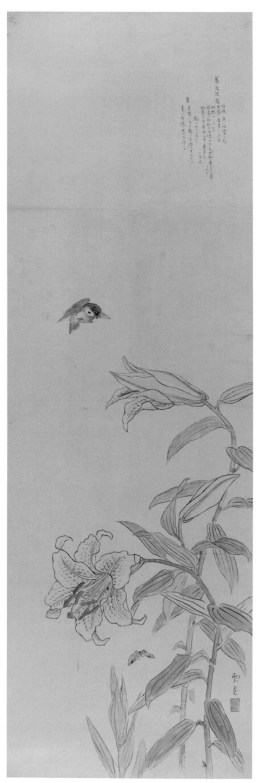

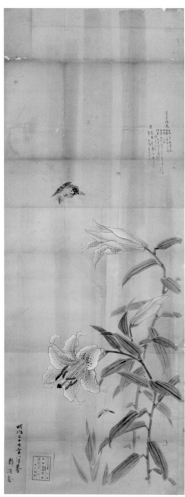

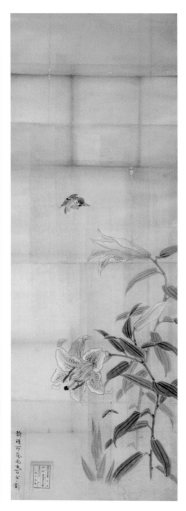

文字「著色法花……」等，右下角則有「雲巖」二字
與朱紅圖印，是模擬落款之處。很顯然地，蔡雲巖以
木下靜涯舊藏的畫稿為範本，依樣臨摹，以練習花卉
的著色方法。為了加深印象，連有關著色步驟的文字
說明也一併抄寫下來。只不過木下靜涯善於淡彩色塊
的表現，蔡雲巖則多以線描勾邊而成。

　　相似的作法亦發生在〈牡丹雙雀〉畫稿上。在
木下靜涯摹村瀨玉田〈牡丹雙雀〉的畫稿上（P.60左圖），
描繪一株盛開的牡丹花上停著兩隻小麻雀，左下方

並有臨摹的「玉田」二字以及墨線方印，應為村瀬玉田原始畫稿的落款位置。蔡雲巖臨摹此畫稿的畫稿，下方同樣預設「雲巖」落款與印章，上方則有「葉派復雜スギル、整理スベシ」（葉脈太過復雜，應當整理）字樣。就像木下靜涯臨摹老師的畫稿一般，蔡雲巖繼承著這種習畫方法，也臨仿木下靜涯的畫稿，從臨摹的過程中學習著色方法、細節的處理等基本繪畫技能。

然而，除了如上述這幾件明顯承接自老師作品風格的畫稿之外，蔡雲巖的花鳥畫稿中大部分的花鳥種類，並不見於木下靜涯臨摹稿中常見的植物，而是取材臺灣的植物，也就是蔡雲巖自己平時寫生所得，如梔子、茄苳、南天竹與南五味子等。蔡雲巖花費很多工夫去描繪這些帶有小紅果實的植物（P.61-63），它們既不是村瀬玉田畫塾中所常見的牡丹、紫陽花，亦非木下靜涯所偏好的相思樹、橡膠樹等植物。

這些蔡雲巖自己觀察自然之物所作的寫生稿，呈現出與木下靜涯花鳥畫迥異的風格。相較於前述木下靜涯的畫稿，蔡雲巖畫稿中的植物顯得較為複雜，其枝葉並非以一種完美的比

[左圖]
蔡雲巖的花鳥畫稿〈牡丹雙雀〉，132×42cm。

[右圖]
蔡雲巖的花鳥畫稿〈牡丹雙雀〉，畫稿上寫有「葉派復雜スギル、整理スベシ」（葉脈太過復雜，應當整理）字樣。

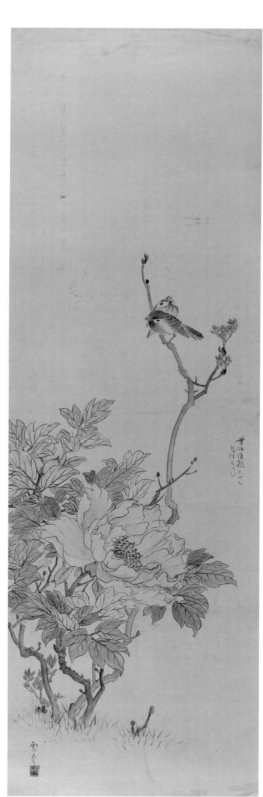

[左頁左圖]
蔡雲巖的花鳥畫稿〈雨中山百合〉，132×42cm。

[左頁中圖]
木下靜涯1904年摹寫其師村瀬玉田畫稿〈雨中山百合〉，130×47cm。

[左頁右圖]
木下靜涯收藏村瀬玉田之畫稿〈雨中山百合〉，138×47cm。

59

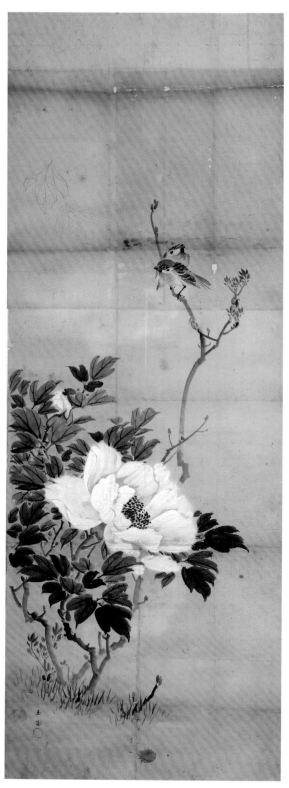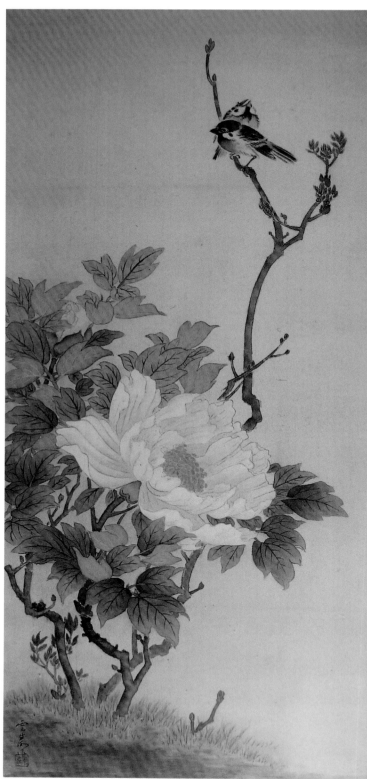

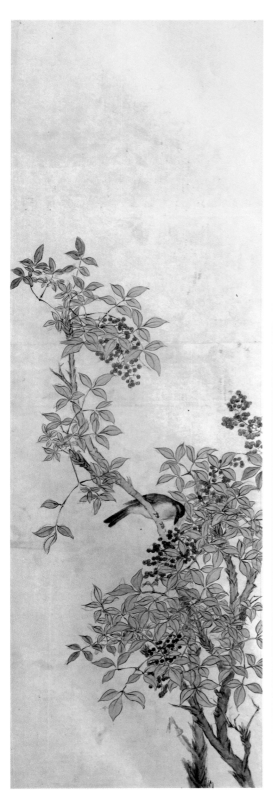

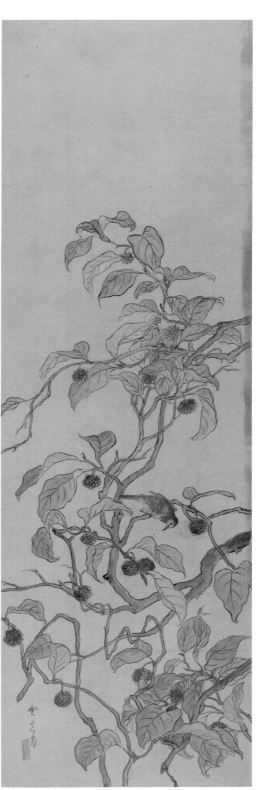

[左頁左圖]
木下靜涯摹村瀨玉田
〈牡丹雙雀〉，
127×45cm。

[左頁右圖]
蔡雲巖　後苑之花
1945　膠彩
89×41.3cm
國立臺灣美術館典藏

[左圖]
蔡雲巖作臺灣在地植
物寫生畫稿〈南天
竹〉，132×42cm。

[右圖]
蔡雲巖作臺灣在地植
物寫生畫稿〈南五味
子〉，132×42cm。

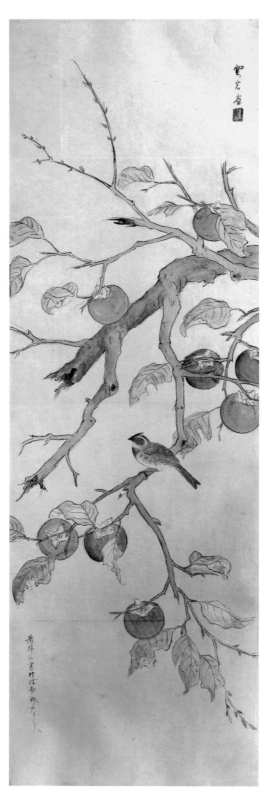

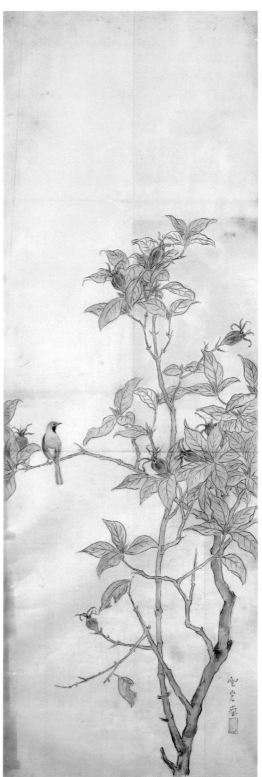

[左圖]
蔡雲巖〈柿鳥圖〉畫稿上的文字:「青柿に書けば尚妙なり」(若是畫上青柿,會更妙)。

[中圖]
蔡雲巖　柿鳥圖畫稿
年代未詳　紙、彩墨
132×42cm

[右圖]
蔡雲巖作臺灣在地植物寫生畫稿〈梔子〉,
133×43cm。

[右頁圖]
蔡雲巖作臺灣在地植物寫生畫稿〈茄苳〉,42×29cm。

例分布，而是葉片方向各異、枝幹粗細交雜地出現，花朵甚至背向觀者，顯見在作畫時應有實物在眼前，為了將眼見的物像真實地呈現，而脫離了木下靜涯畫稿中較為有秩序的美感。而且，蔡雲巖十分偏好枯枝、枯葉的表現，他常拉長植物末端的細枝，再加上幾片枯黃的葉片，現出蕭瑟的美感。我們在這些寫生稿上，也見到可能是木下靜涯的意見。例如蔡雲巖的柿子畫稿上，就有：「青柿に書けば尚妙なり」（若是畫上青柿會更妙）字樣（P.62左、中圖）。或如另一張花鳥畫稿上有：「鳥の部分より一寸下へ」（鳥的部分最好往下一寸）文字等。木下對這些寫生畫稿，大多給予構圖安排上的意見。

經由比對蔡雲巖與木下靜涯的畫稿，讓我們進一步理解木下靜涯與蔡雲巖的師從關係。相對於鄉原古統在學校任教美術課，課餘時間並花大量的時間陪伴學生完成作品，木下靜涯與學生的關係則較為輕鬆且無組織性，他可能提供畫稿給蔡雲巖臨摹，再針對細節的畫法，給予修正意見，或是針對蔡雲巖自己觀察自然、以特殊植物為題的寫生畫稿，給予構圖上的指導。

因此，蔡雲巖學習自木下靜涯的繪畫方法，一方面是完全依循著其師學習花鳥畫的傳統方法——臨摹老師的畫稿，練習設色與構圖的技巧；另一方面則是嘗試自己偏好的特定植物之寫生，實際觀察真實植物的生長結理之後，素描於畫稿上，再運用木下靜涯花鳥畫的構圖法則，搭配運用各式鳥禽，點綴畫面。例如蔡雲巖的〈茄苳〉畫稿為單純的茄苳寫生練習，但當他熟悉此種植物的繪畫方法時，便繪製於絹上，並添加一隻飛翔的麻雀，成為完整的作品（P.66）。

▌臺展花鳥畫的轉向：〈林間之秋〉與〈竹林初夏〉

和木下靜涯深厚的交誼，還有頻繁地請教，促使蔡雲巖在1930年代中期對於畫風和繪畫母題都有大膽地轉變，顯現在他參展臺展的作品

上。例如，1934年蔡雲巖放棄前幾回單框式的長方構圖，改採大尺寸的四曲屏風形式參展第八回臺展。畫家和這件題名〈林間之秋〉作品之合影（P.68），被刊登於《臺灣遞信協會雜誌》152期（1934年10月）的圖版扉頁中。在形式上，蔡雲巖一改原先由下往上的高遠構圖，而採取由

[左圖]
鄉原古統　南薰綽約-1
1927　第1回臺展出品

[中圖]
蔡雲巖的花鳥畫稿，
133×42cm。

[右圖]
蔡雲巖的花鳥畫稿上字樣：「鳥の部分より一寸下へ」（鳥的部分最好往下一寸）。

外而內逐步層遞的深遠構圖法。就構圖的概念而言，蔡雲巖仍承繼著他一貫風景畫的敍述主體，以溪流交代出風景前後的關係次序。在畫面右側，畫家安排溪流自遠處以之字形汩汩流出，暗示空間由遠而近向觀者延伸。溪旁的大樹與小屋，暗示這是一個供遊人玩賞歇息的空間。距離較近的畫面左側，則交雜叢聚著闊葉草本植物、楓葉、竹葉、樹根等，在其下方簇擁著蕨葉等各式小草小花，以具有方向性的排列延伸到畫面右方的溪流，幾株向右傾斜的枝椏並蔓延至水邊。在這群主要植物群後方的樹幹，則在樹葉的掩映下，漸次淡去，暗示著空間向後延伸。

這幅作品右面兩曲屏風的構圖，仍承襲著蔡雲巖風景畫的一貫處理手法，但是左面兩曲屏風則透露出畫風轉變的跡象。在前一回的作品中，因為要強調高遠的表現，而使畫面中的植物距離觀者較遠；在此回作品中，卻顯然將焦點轉移至近景，表現植物層疊交錯的趣味，使得植物間複雜的結構紋理更迫近觀者眼前。一旦植物與觀者的距離拉近，植物之間豐富的層次感即被彰顯。在有限的畫幅中，蔡雲巖極盡所能地布滿各式植物。他仔細刻畫著葉片的紋理、枝幹的質感等，呈現每一植物獨有的姿態，並將這些尺寸不一、種類互異的植物群忽前忽後、時隱時現地堆疊交錯，由近至遠地將畫面擠得密不透風。

雖然在《臺灣遞信協會雜誌》上，蔡雲巖「為臺展所繪製的〈林間之秋〉」是以四曲屏風的形式作畫，但是在《第八回臺灣美術展覽會圖錄》中，僅僅刊出蔡雲巖原來作品的左面二曲屏風。真正的原因雖然無法完全判定，但是由於同屆臺展曾有畫家常久常春提出二曲一雙的作品〈塔山〉，但只有右半邊入選的情況，蔡雲巖也有可能遭遇到類似的情形，僅僅只有一半作品入選。對於蔡雲巖而言，左右面風格不同的〈林間之秋〉一作中，右面落選而左面入選，具有特殊的意義。蔡雲巖此屆臺展畫風的轉變可能受到該屆的審查員所肯定，而且他們只選取這件作品中表現近景植物的左面屏風，而排除了延續風景畫一貫作法的右面屏風。這是他首次嘗試屏風樣式，並在構圖取材上做了改變，風格轉變較多的左面屏風入選，意味著嘗試轉型的畫風受到肯定。

67

1934年，蔡雲巖與作品〈林間之秋〉合影。

蔡雲巖的花鳥練習稿中，提供我們理解畫家在完成展覽會作品之前所作的嘗試與思考。例如在〈林間之秋〉中左面屏風接近中間的部分的樹幹上，有一隻背對觀者、向右凝視的小鳥，其造形與姿態皆與蔡雲巖花鳥畫稿之一其中的小鳥十分類似（P.62右圖），兩者的頸部皆呈深色、尾翼長，且都背向觀眾並向右凝視。很顯然地，畫家此處運用同一種鳥類的繪畫模式於兩種構圖中。

臺展第九回（1935），蔡雲巖出品的〈竹林初夏〉（P.71），即可看出他對近景花鳥處理更進一步的關心。延續著〈林間之秋〉的發展，此年的主題更加單純化，集中表現竹林一景，僅在畫面右下角安排一小溪流，暗示竹林所處的空間。畫家利用竹幹將畫面分割成幾個大區塊，再於竹林之中穿插豐富的植物生態，如芋葉、枇杷、藤蔓植物、金針花、小菊花等等。

與〈林間之秋〉相似，〈竹林初夏〉一畫中，畫家細心地描繪植物的特徵，表現各個植物本身細膩的顏色變化及生長結理，例如直而長的竹幹中，近竹節處色稍淡、中間處色較深；竹葉由竹節處長出，葉脈細直，尾端處微焦黃；枇杷葉與芋葉的細緻描寫亦與此相同。這些細節的描繪顯示出蔡雲巖對這些植物進行過極細緻的觀察，並試圖將植物的形狀、外貌及表面的肌理、質感，極盡至真地呈現。

在構圖的處理上，蔡雲巖也突破往年被人批評樹葉處理太過重覆平

板的弊病，而特意運用竹幹疏密有致的分布，造成特殊的線條感與畫面動勢。例如從左向右下彎曲的竹幹群並向右下折斷的竹幹，形成往右下斜傾的強烈動態，後方往上反彈的竹葉、竹枝及右下方回頭的小鳥，則往左上方呼應這波動勢。雖然由於前後關係的交錯過於複雜，使得畫面略顯凌亂，但是植物各自努力生長、各顯姿態，卻塑造出蓬勃的生氣，

蔡雲巖
林間之秋（局部，左面二屏）
1934　絹、膠彩
第8回臺展參展作品

[左圖]
蔡雲巖與〈竹林初夏〉
相關的花鳥畫稿字樣

[右圖]
蔡雲巖與〈竹林初夏〉
相關的花鳥畫稿
紙、彩墨
132×42cm

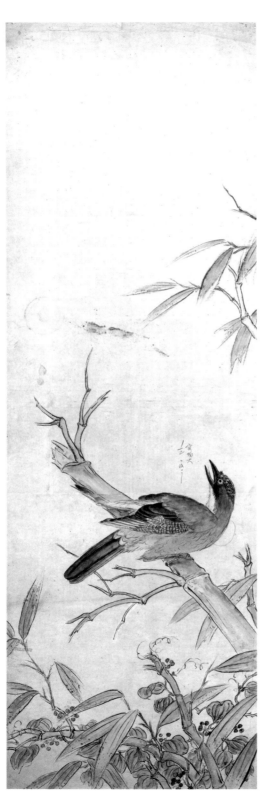

[右頁圖]
蔡雲巖（蔡永）
竹林初夏
1935　絹、膠彩
225.2×146.7cm
第9回臺展入選
臺北市立美術館典藏

使得整幅畫生機盎然。至此，蔡雲巖的個人風格已然成形，他著重各種植物的真實樣貌，並如實地表現在有限的畫幅中。

　　在創作〈竹林初夏〉時，蔡雲巖有可能繪製多樣的花鳥畫草稿，並向木下靜涯請益。例如在〈竹林初夏〉畫面右下方回頭啼叫的小鳥，與蔡雲巖花鳥畫稿之一其中的鳥，無論在體型、羽毛的顏色特徵、向上啼叫的姿勢等各方面都如出一轍。再者，兩者在題材上，也十分類似。〈竹林初夏〉以大片的竹林中交雜生長著各式植物做為構圖的基調，畫稿上同樣是以竹幹、竹枝為主，搭配同種鳥禽，並在下方穿插相同的小紅果藤蔓植物，兩者使用相同的構圖語彙。此花鳥畫稿中並有一行鉛筆小字：「實物大1/2ニ改ひへ」。其意為竹幹部分畫得比實物還大，應改成二分之一的尺寸較恰當。觀察〈竹林初夏〉中，鳥所停駐的竹枝，正是畫稿的竹枝約二分之一的大小。

　　此畫稿是蔡雲巖準備創作參加臺展作品〈竹林初夏〉之前的練習畫稿。蔡雲巖先在畫稿上練習鳥類與植物的各種搭配方法，以及各種

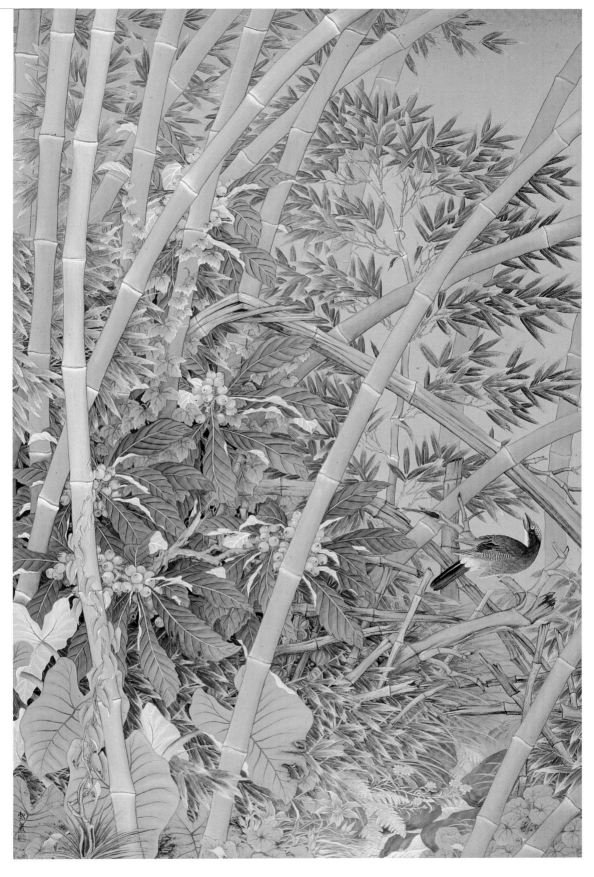

簡單的花鳥畫組合，藉此熟悉植物與鳥禽的個別特徵，並對照實際物像的比例做修正，最後再依正確的比例製作大尺寸的畫作，出品臺展。

蔡雲巖畫風轉向的時機，正是臺展花鳥畫發展的高峰。顯見他是受到這一波流行的影響，而將繪畫焦點轉移至描繪近景花鳥。他臺展第八回作品〈林間之秋〉與呂鐵州（1899-1942）第四回得到無鑑查的〈林間之春〉前後呼應，兩者皆為屏風形式，畫名只差一字。至於〈林間之秋〉前景植物交錯層疊的處理手法，也與呂鐵州前一回的〈夏〉的前景處理，具有同樣趣味。而臺展第九回的〈竹林初夏〉則與林玉山第六回的作品〈甘蔗〉，具有類似的構圖手法，只不過林玉山用甘蔗的枝幹、葉片切割畫面，蔡雲巖則採用竹幹。頂天立地的竹幹與分枝形成複雜的前後關係，其間又穿插各種大小植物，顯得更加緊密並具有生命力。蔡雲巖等年輕畫家是在觀看歷屆臺展的眾多花鳥畫作品之後，在心中隱然形成一種特定的臺展「花鳥畫模式」，也就是一種構圖複雜、內容繁多且細膩寫實的風格，於是自然而然地趨向於這種風格。

然而，不同於部分臺展花鳥畫家，一開始就單純地以植物寫生作為主題，蔡雲巖的花鳥畫是從他個人風景畫的經驗逐步發展而來。因此〈林間之秋〉與〈竹林初夏〉仍是在「述說風景」，風景畫中形塑空間的溪流，仍然出現在他的花鳥畫中，並且繼續扮演著交代景深的功用。例如〈竹林初夏〉右下方的一方溪流，即清楚地點明畫面是由此處向內延伸進去的，而且由於竹幹前大後小，植物群也是將具有大片葉子的芋葉、枇杷置於前方，而被遮住的較小植物置於後方，因此更加強了畫面往內延伸的空間感。這樣特殊的構圖安排，使得蔡雲巖

呂鐵州　林間之春　1930
膠彩畫　第4回臺展東洋畫部
無鑑查作品

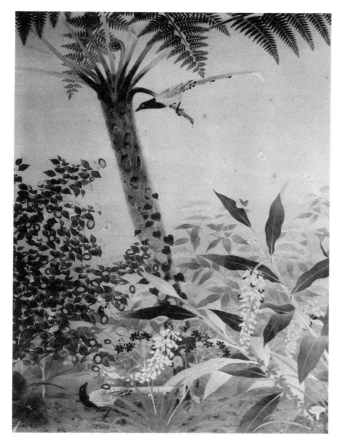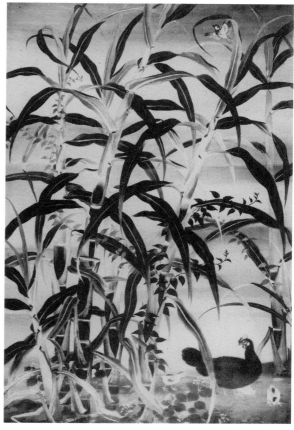

[左圖]
呂鐵州　夏　1933
第7回臺展東洋畫部無鑑查
作品

[右圖]
林玉山　甘蔗　絹、膠彩
第6回臺展作品

的花鳥畫可以免除如同植物圖鑑一般單調的植物描寫，將花鳥置於一個
較有前後層次感的空間中，顯得較為自然有生氣。

　　蔡雲巖的臺展畫風從〈林間之秋〉開始轉變，不但在題材上脫離
風景畫的限制，畫風上也呈現多元發展。受到臺展花鳥畫盛行的影響，
蔡雲巖從全景式、大範圍的風景畫，轉換至近景花鳥的描繪，〈竹林初
夏〉可謂此轉變時期的代表作。

　　蔡雲巖雖然常向木下靜涯請益，但並沒有直接繼承木下靜涯四條派
的畫風，臨摹老師的畫稿只是學畫的階段性過程，最後要成就所謂最高
的藝術作品時，仍是由自己觀察自然的心得出發。他不斷地開發新的題
材、選取新的植物做為描寫的對象，不拘泥於一種流派，他的畫風也不
停留在木下靜涯秀麗的基調中，而是尋求新的繪畫之道，以自然做為最
直接師法的對象，塑造出個人獨特的繪畫語彙。

四、精進畫業 · 反映戰爭時局

畫家首先必須從內心深受感動,很想表現出來,然後才動筆創作。換句話說,創作並不只是客觀的行為,而是要將內心感動的對象描繪出來,如果不能將此畫家創作的意圖表現出來,那麼再怎麼外表寫實地描寫物體,也不會成為真正的藝術品。總而言之,藝術品的使命是將作家的感情傳達給第三者,即觀賞者。精神內涵的寫實,亦即把握物體的真髓,達到寫意的境界,這才是真正的寫實。

　　　　　　　　　　　　——摘自蔡雲巖1939年〈近代東洋畫的考察〉,《臺灣遞信》

[右頁圖]
蔡雲巖(蔡永)　雄飛(局部)1939　絹、膠彩　172×168.2cm　第2回府展入選　臺北市立美術館典藏
[下圖]
1936年,蔡雲巖與吳阿珠女士結婚時的家族合影。前排坐者左二為木下靜涯。

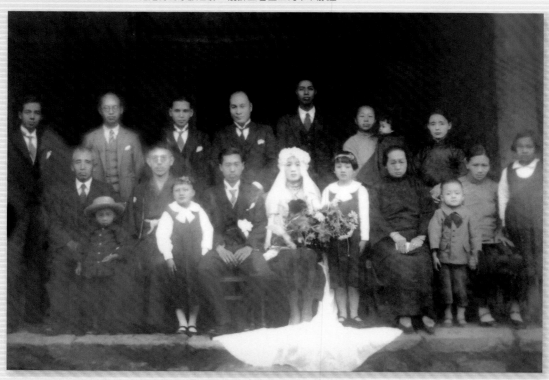

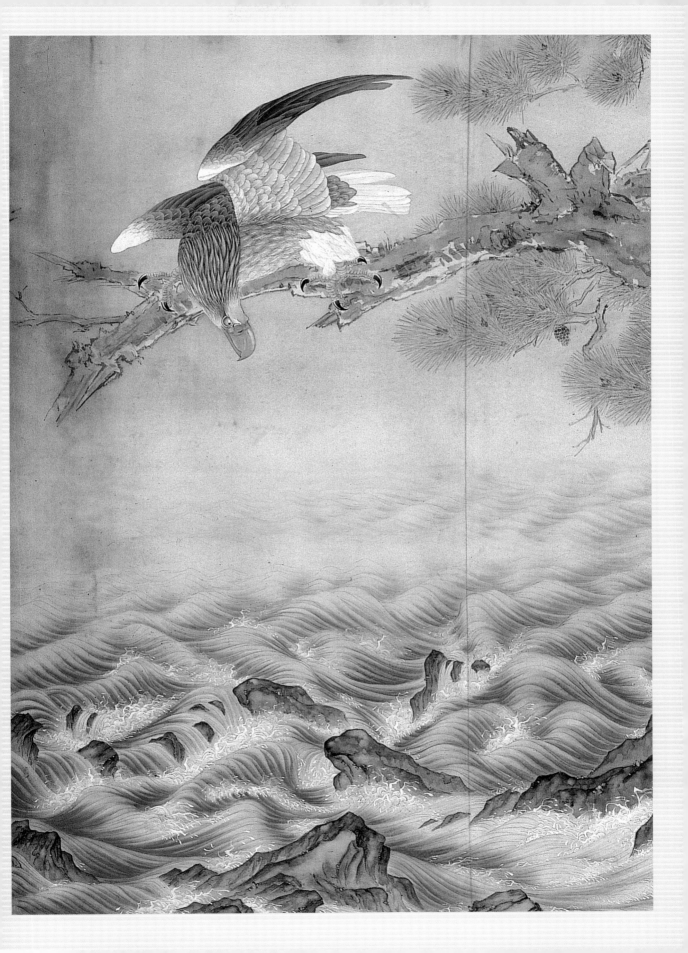

　　1936年1月10日，蔡雲巖與稻江吳金水的次女吳阿珠（本名葉汝）結婚，1月12日晚宴設於士林公會堂。結婚的照片上，木下靜涯出現在醒目的位置（P.74）。對於自幼無父的蔡雲巖，木下靜涯不但是繪畫導師，也是如父親般存在的大家長。木下靜涯的女兒們木下文子與木下節子對於父親帶著一家參加蔡雲巖的婚禮都記憶深刻，直到戰後返回日本多年，還

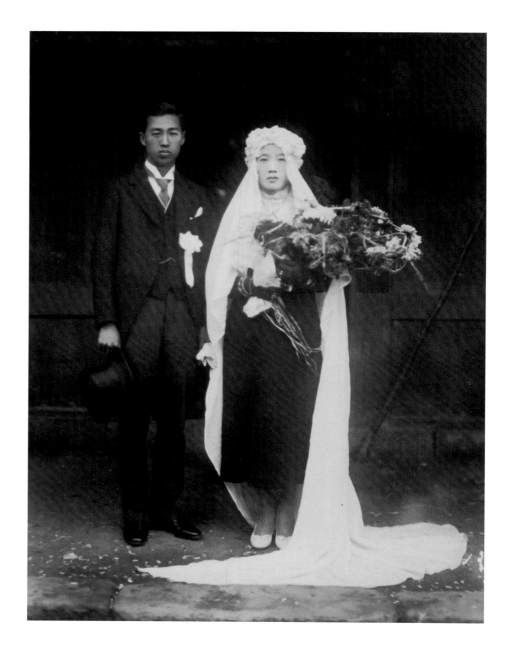

1936年，蔡雲巖與吳阿珠女士結婚照。

津津樂道。婚後的蔡雲巖移居至岳父吳金水位於太平町的房子，今延平北路二段一帶。蔡雲巖由從小居住的士林地區，遷居至較為富裕繁榮的太平町地區，一方面縮短住家與工作的距離，節省了上下班的通勤時間；另一方面由於岳父家境富裕，從此在生活上無後顧之憂，因此更加致力於美術上的探索。

2018年大稻埕景象。（藝術家出版社攝）

同年秋天，新婚的蔡雲巖以作品〈大鷲〉(P.81) 入選臺展第十回，並以120圓賣出。120圓已將近他當時四個月的薪水，如此高的賣價對畫家而言，不論在精神上或經濟上都是極大的鼓勵。該年11月，長子蔡嘉光出生，三十而立的蔡雲巖家庭與事業皆趨於穩定，自此邁入畫業的顛峰時期。

成家・遷居・太平町

相較於士林地區淳樸的文風，太平町地區顯得新鮮而熱鬧。太平町所在位置即是大稻埕的核心區。在1869年仍是「艋舺附近的小村莊」的大稻埕，1898年時人口已有三萬一千多人，超過艋舺的二萬三千多人，僅次於臺南的四萬七千多人。臺北的發展自從淡水1860年開港以來，由於外國商人的進駐造成茶葉貿易的興盛，又因艋舺地區排外情結高漲，致使洋行、茶館（茶葉精製廠）多設於大稻埕，外銷之茶葉也多在此地進行再加工，因此大稻埕逐步成為茶葉運輸的中心。茶葉由產地經由茶販運送來大稻埕，在此進行精製與粗製兩層加工手續，部分加工的過程還加入薰花的程序，此再加工的手續帶動附近花農的興盛，也使大稻埕在旺季時，街上瀰漫著花香。加工後的茶葉同樣在大稻埕進行分類包裝、運送，活絡的交易每天在此上演。淡水河沿岸是各洋行、買辦家族所興建的大厝及洋樓，與買辦相互依存的商人和店家就在後面逐漸集結成市集店屋，太平町所在位置在當時是最主要的商業聚集市街，充滿了各式布市、南北雜貨及中藥店鋪等。

1910年代，大部分的河口港皆已嚴重淤積，無法行船，使得河口港的貿易型態改變，取而代之的是鐵路運輸。1908年鐵路西部縱貫線的全線完工，促使西海岸幾個經濟地理區串連在一起，位於臺北的大稻埕於是不僅為淡水河流域的雜貨交易中心，亦是新竹地區小賣商店可一日來回、前往批貨的貿易中心，甚至中南部布匹、綢緞的批發市場，也以一年一次的方式，與大稻埕連結成一個全島性的商圈。

另一方面，大稻埕透過日本政府現代化的建設，產生更多的新興商業型態，如大型商店、劇場、咖啡廳、派出所、學校等機構紛紛在此設立。當時報載：「由於這幾年來街路照明燈、鋪裝道路的完成及大百貨公司、大商店陸續出現，而一躍成為近代都市化的臺北市大稻埕，尤其在心臟地帶的太平町大街上，因為出現了Eruteru[エルテル]、第一家、世界、孔雀等咖啡店，而顯得輝煌漂亮，鄰近的太平町三丁目上名為OK

1933年，蔡雲巖（左4）、郭雪湖（左3）、呂鐵州（左1）、鄉原古統（左5）與木下靜涯（右2）、陳進（右3），以及東洋畫畫友於江山樓酒家聚會時留影。

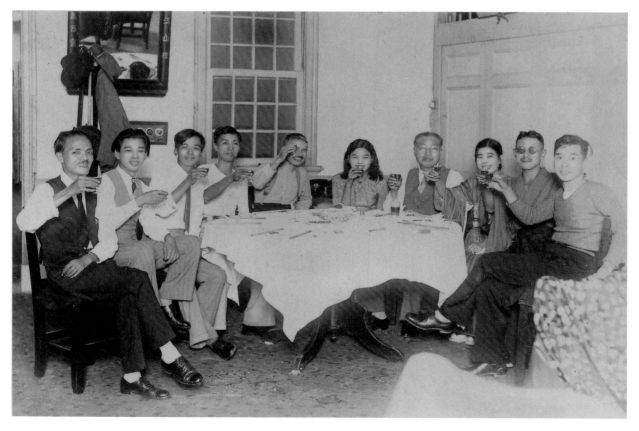

畫家張萬傳在上世紀40年代
住在太平町，圖為1937年9
月1日他與行動美術團體的合
照。右起：張萬傳、陳春德、
呂基正、洪瑞麟、陳德望。蔡
雲巖也居於太平町，與當時畫
家藝文圈接近。

沙龍的大咖啡店快要完工，在太平町五丁目上也有大型咖啡廳正在建設
中……」1930年代的太平町，是為臺北市商業與娛樂的新機軸。

　　緊鄰新興大街的日新町，是另一種型式的聚會場所。江山樓與蓬萊
閣為其中代表。這兩座著名的大型酒樓，不但常有各式文化活動在此地
進行，畫家們也在此聚餐、聚會甚至展覽。例如楊三郎曾在江山樓舉辦
洗塵宴會、陳英聲曾在蓬萊閣舉行日本、朝鮮寫生展等等。

　　活絡的商業行為與現代化的消費活動，不僅吸引商家的投資，也
使畫家們紛紛選擇此地做為繪畫的新據點。同為東洋畫畫家的呂鐵州約
於1931年始將畫業拓展至臺北，所移居的畫室新據點就在太平町，不但
是他自己的工作室，也是指導學生之處。蔡雲巖在文章中曾建議讀者至
呂鐵州的畫室洽詢日本畫所需物品，推測他自己也常常往來呂鐵州的畫
室。1936年6月1日，東洋畫畫家蔡雪溪也將新東洋畫研究會的會場置於
太平町三丁目的林五湖相士樓上。以大木書房為名出書的南方美術社，

【關鍵詞】

府展

「臺灣美術展覽會」在1937年因為戰爭停辦一年。1938年重新舉行時，由臺灣總督府承辦，因此全名改為「臺灣總督府美術展覽會」，簡稱「府展」，自1938年至1943年六年共舉辦六次。因為是在戰爭時期舉辦的關係，很多參展的繪畫或多或少反映戰爭的時局，也有參展畫家舉辦「彩管報國」或是向政府獻納繪畫等與戰爭相關的美術活動。

亦位於太平町三之九，此出版社多出版小說、詩集等文學作品，並在1944年出版《臺灣美術》雜誌，專刊介紹臺灣美術的各種活動。畫家張萬傳在1940年代也住在太平町。蔡雲巖的移居太平町，讓他更與當時的畫家藝文圈接近，也能與最時興的藝術發展接軌。

然而，1937年戰爭爆發，臺展因此停辦。此年蔡雲巖在遞信部的工作由庶務課轉至為替貯金課。1938年，府展開辦，蔡雲巖再以〈溪流〉(P.88) 入選，繼續每年參展，分別是府二〈雄飛〉(P.90右圖)、府四〈齋堂〉(P.111)、府五〈秋日和〉(P.94上圖)、府六〈男孩節〉(P.117)。也許是受了新環境的刺激，相較於臺展時期多以風景畫為主，此時期蔡雲巖的畫類與畫風皆呈現多樣化的變貌。府展六年中，僅在1940年缺席。

松鷹畫與個人經驗：〈大鷲〉

從〈林間之秋〉一作轉向花鳥題材發展之後，每隔幾年，蔡雲巖的畫風便產生不同的變貌。臺展第十回，他又揚棄臺展作品一貫複雜滿裝的格局，開始清晰明白地呈現單一主題，他所選取的是鷹鷲類鳥禽搭配松樹的題材，這種以單純鳥類做為表現母題的作法，一直持續到府展後期。

蔡雲巖第十回臺展的作品〈大鷲〉，是以兩隻停駐在松枝上的鷲鳥為主角。他安排粗大的松樹幹自左延伸出來，並以富含水分的筆法皴擦點染，表現松樹幹表面粗糙的質感。兩隻大鷲一前一後，一為前傾姿，目光往畫面右下方投射，肩膀略微上揚，大片的羽翼垂下，露出細膩且層次分明的羽毛；另一隻為站立姿，昂首向左上方凝視，露出由頸部至腹部濃密的羽毛。兩隻巨大的大鷲各踞枝頭，氣勢威嚴而雄強，但其顧盼靈活的姿勢，又透露出自在活潑的氣氛。

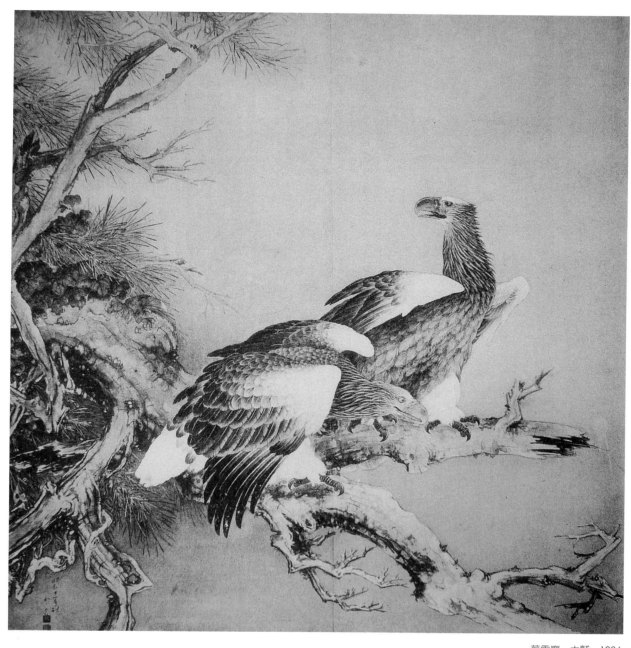

蔡雲巖　大鷲　1936
絹、膠彩　尺寸未詳
第10回臺展參展作品

以鷹鷲類鳥禽搭配松樹的母題與表現手法，是日本畫的深遠傳統。
蔡雲巖也曾收集相關的圖片，像是帝展相關的圖錄集冊，其中不乏荒
木十畝的作品〈松鷹〉、〈白鷹〉（P.82左、中圖），或是當時其他名家以松
鷹為題材的作品，如橋本關雪（1883-1945）的〈鷹〉（P.82右上圖）、福田翠

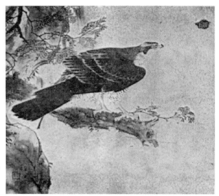

[左圖]
荒木十畝　松鷹　蔡家收藏
[中圖]
荒木十畝　白鷹　蔡家收藏
[右上圖]
橋本關雪　鷹　蔡家收藏
[右下圖]
福田翠光　鷹　蔡家收藏

光（1895-1973）的〈鷹〉等黑白印刷圖版。日本近代畫家中，最常以鷹類為表現題材者，則當推荒木十畝。在蔡雲巖出品〈大鷲〉的同一年，荒木十畝於文展招待展出品的〈雄風〉，亦是以松樹搭配鷹與鷲的大作，意欲表現大鷹與大鷲，凌虛御風的雄強氣質。荒木十畝（1872-1944）於明治時期即擔任日本文展的審查員，大正時期成為帝國美術院會員之一，亦於1933年擔任帝展的審查主任。他也曾擔任臺展第九回（1935）東洋畫部的審查委員，出品〈芭蕉群雀〉，描繪在一片芭蕉葉上停了幾隻麻雀的輕鬆畫面，芭蕉葉以水墨暈染的方法簡單落筆，透露出清新可喜的氣質。蔡雲巖為何會在此屆臺展一改以往擅長的擁擠滿裝之構圖，而單純地表現鷲鳥停駐在松樹幹的景致，或許與荒木十畝來臺造成的周邊效應有關。

　　誠如宮田彌太郎指出：「每年臺展當局都從中央東京招聘來一流的畫家擔任審查員工作，……由於這些大家都是帝展派的代表，因此大多

荒木十畝　芭蕉群雀　1935
第9回臺展參展作品

數臺灣的畫家們及跟隨他們的後進業餘畫家們，為求入選，遂以東京中央畫壇的畫風作為絕對的依據，一昧地儘管模寫外形。他們都未能專心研究從純粹認識緣起的創作，而只管墮入模倣外表的形體。乍看之下他們的作品絢爛、技巧巧妙，然而其空虛感卻無法掩飾，汲汲於盲目的塗抹，輕浮的外形表現。」以當時東京帝展畫家所流行的繪畫為題，是臺展東洋畫部的普遍現象。

　　然而，蔡雲巖並不如宮田彌太郎所言和許多臺灣畫家一般，只管模仿中央畫壇流行的畫風，一昧地盲目塗抹、僅僅表現輕浮的外形。事實上，再進一步觀察荒木十畝與蔡雲巖的作品，則不難發現他們在表現松鷹主題時有趣的差異。若以荒木十畝1932年的〈松樹白鷹圖〉（P.84）對比於蔡雲巖的〈大鷲〉（P.81）可以發現，蔡雲巖的確在松樹幹的處理上同荒木一般，運用濕潤而且帶有筆墨變化的筆法，表現松樹皮的質感，然而他顯然比荒木對於松樹有更深一層的觀察與瞭解。荒木十畝以兩條粗

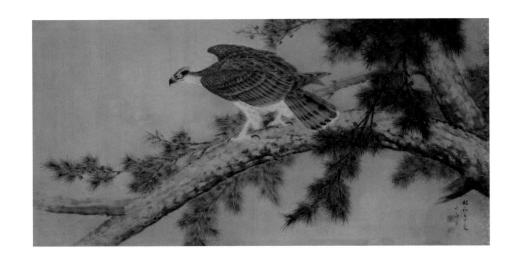

荒木十畝　松樹白鷹圖
1932　長崎縣美術館藏

壯的的松樹幹框圍出一個銳角，樹幹的粗細均一，僅有主幹與次幹的區別，僅以形式化的概念呈現；但是〈大鷲〉中的松樹幹卻富含細緻的粗細變化，主要枝幹向右下延伸，並自然地分出三個枝幹，各枝幹又各自具有不同的方向性與細節變化，主幹的附近並分布著一些扭轉、糾結、分岔的小枝幹等等。

　　鷹鳥的表現也有類似的情形。荒木的老鷹其翅膀與尾巴皆框限在清晰的輪廓線當中，在規定的範圍內，羽毛整齊而規律地排列，僅止於對於鷹鳥概念性的呈現。蔡雲巖的大鷲則顯現出驚人的寫實性，他處理鷲鳥身上每一根羽毛細膩地立體變化，注意到鷲鳥頸部、胸部與腿部、絲毫不放過每一片羽毛從肩膀到羽翼末端由短至長、從淡至深的任何細節。在木下靜涯舊藏的畫稿中，有幾件他臨摹老師的鷹鳥圖，蔡雲巖有可能在受教於木下靜涯時，有機會臨摹鷲鳥猛禽相關的畫稿。目前現存蔡雲巖的花鳥畫稿中，也不時可見蔡雲巖以鷹鳥為題的畫稿，但是在實際製作參加官展的作品時，蔡雲巖似乎超越了這些既定的圖樣，在寫實性上更加凸顯，構圖上也有新意。

　　日本近代名家的松鷹畫中，都是以單一的鷹鳥為主題，並著重表現鷹鳥目光銳利、凌虛御風的雄強氣質。但是蔡雲巖的〈大鷲〉卻是以雙鷲出現，相較於以上諸多松鷹畫，蔡雲巖的大鷲透露出親密和諧的情感，牠們並非呈現緊張而肅穆的姿態，也不強調其睥睨萬物的銳利眼

[右頁左圖]
木下靜涯
摹佚名〈雄鷹瀑布圖〉
1904　設色
156×54cm

[右頁右圖]
蔡雲巖　松鷲草圖
紙、鉛筆、水墨
115×42cm

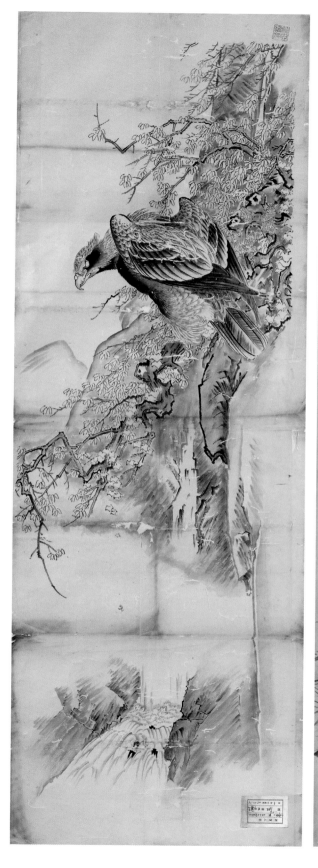
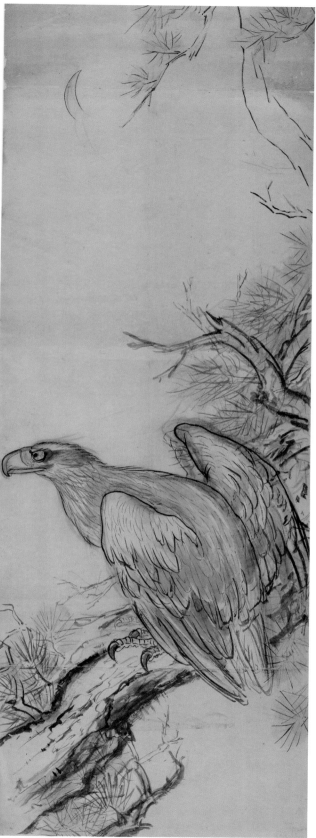

[左圖]
中倉玉翠　春暖　1904
水墨　116×53cm

[右圖]
□□汲香　松蒼鷹
106×41cm

神，兩隻大鷲鳥喙微張，左右張望，一派舒適自在。巧合的是，蔡雲巖正好於此年成婚，完成終身大事，薪資也穩定成長，可謂在事業與家庭方面皆有所成。他以成雙的大鷲為主題，似乎也有慶賀自己新婚之意，希望以顧盼自在的一對比翼鳥，表達夫妻間的鶼鰈情深，而鷲鳥意氣風發的氣質，也表達畫家對畫業精進的期許。

　　總之，蔡雲巖雖然取用日本中央畫壇所流行的松鷹畫母題，但是他發揮扎實的寫實功力，並加入個人情感，將原本概念性的松鷹畫，注入一股鮮活而真實的精神內涵。如同蔡雲巖認為：「現代的日本畫受到近代文化的影響，變得非常寫實，富有自然的趣味。然而儘管寫實如何的重要，如果僅止於表面形似的描寫，卻無法被接受為畫作。亦即自然的表現要靠畫家高遠的理想、豐富的詩趣、特異的感覺、嚴峻的批判，以及畫家的特質，換句話說，只有透過畫家的個性，氣韻生動地表現出來，才會創作出真正生動的作品。若非如此，畫面便死氣沉沉。」他認為寫實儘管重要，畫家本身的特質仍是影響繪畫好壞的關鍵。而他的作品的確超越了帝展畫家僅止於表現鷹鳥雄霸一方的氣質，而傳達出畫家心中幸福美滿的情感。

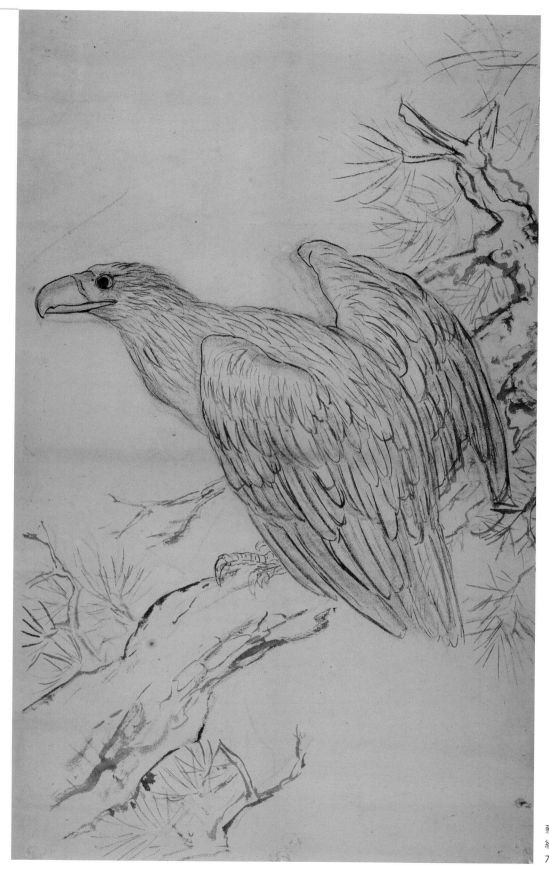

蔡雲巖　鷲與松
紙、鉛筆
71×41cm

蔡雲巖　溪流　1938
絹、膠彩
第1回府展參展作品

花鳥畫與戰時心境：
〈雄飛〉、〈秋日和〉

　　正當蔡雲巖邁入畫業的顛峰時期，繪畫被高價收購的翌年（1937），中日戰爭爆發，每年舉辦的全臺性臺灣美術展覽會也因而停辦，直至1938年才恢復，改由總督府承辦，改名為臺灣總督府美術展覽會，簡稱「府展」。

　　第一回府展蔡雲巖出品〈溪流〉一作。是介於花鳥畫與風景畫的一個不同嘗試。此作並非他臺展早期以遠景涵蓋多樣人文與天然之風景畫，也非其花鳥畫取一鳥禽安插在複雜層疊的植物組合中，而是以近景的石頭和溪流為主。從該作的畫稿上，可見他如何嘗試練習繪畫溪流的一景。他利用各種淡墨皴擦勾染，描繪溪流中石塊的節理、大小石塊不同的組合。畫稿的主景是在幾塊溪石簇擁下的一條溪流，溪流由左上

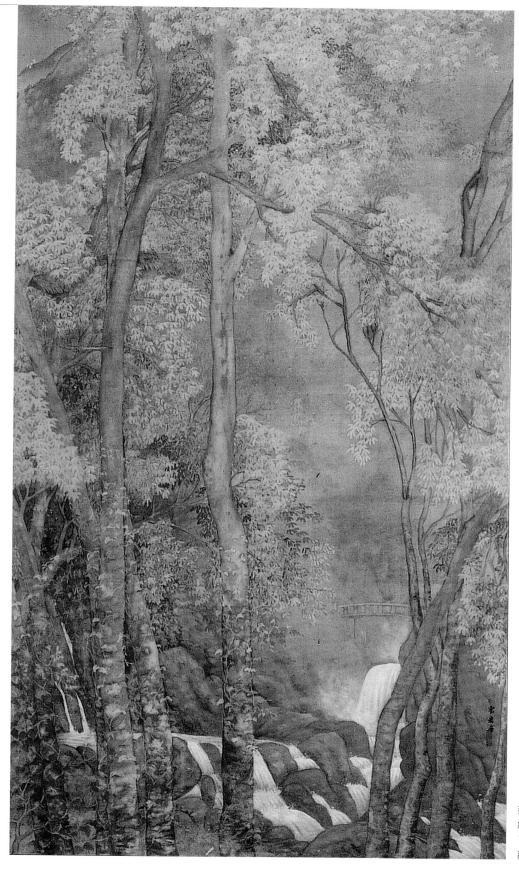

蔡雲巖　溪谷流水
約1932　絹、膠彩
115×65cm
高雄市立美術館典藏

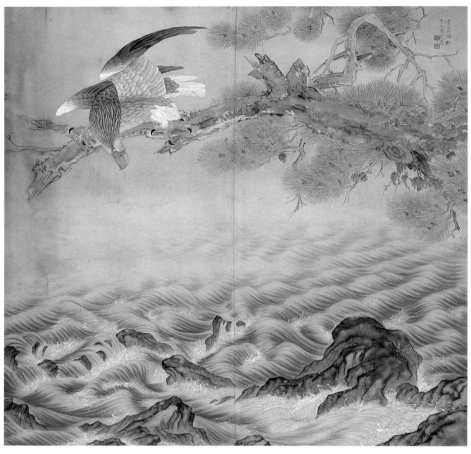

[左圖]
蔡雲巖　溪流畫稿

[右圖]
蔡雲巖（蔡永）　雄飛
1939　絹、膠彩
168.2×172cm
第2回府展入選
臺北市立美術館典藏

往右下方流去，溪流上方並有一些白描表現的樹枝。而到正式府展作品〈溪流〉中，類似的溪流卻以完整的構圖出現，溪流同樣自左方石塊背後汨汨流出，穿過高低的石塊，形成或大或小的水流，往畫面右下方流去。不過多了許多細節，如自上游被沖刷下來的樹枝、蕨葉被攔阻在大石塊的間隙中，留在畫面的中下方；溪石後方的樹叢也被分為兩類，前方是闊葉樹、後方為較小葉片的楓樹，依著前後層次交疊延伸至後方。

　　第二回府展（1939）蔡雲巖出品〈雄飛〉一作。相較於戰爭之前暗喻鶼鰈情深的〈大鷲〉，此幅製作於戰爭開始第三年的畫作，表現出完全不同的氛圍。一隻大鷲盤據在自右伸展出來的松樹幹上，其兩爪一左

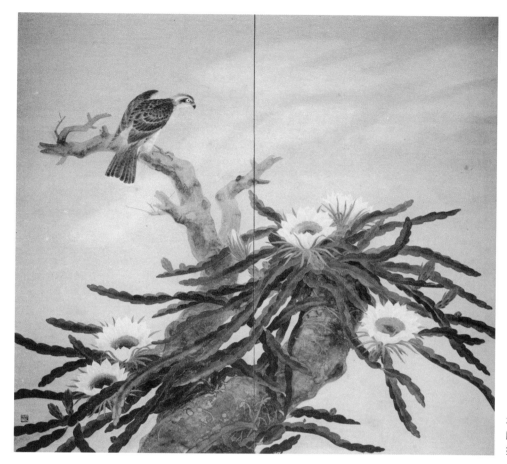

林玉山　雄視　1938
膠彩、紙
第1回府展參展作品（無鑑查）

一右牢牢地攀附著松枝、脖頸往右下探、羽翼往左上方張揚，清晰銳利
的喙嘴與堅毅的眼神睥睨著下方廣闊大海。大鷲張揚的姿勢顯示出緊張
不安的氣氛，海上湧起一波波不自然的波濤，正好呼應著這樣的詭譎情
勢。相較於〈大鷲〉的畫風，此處松樹的細節較為簡化、松葉也運用相
同的手法重複地表現，波濤與巖石顯得十分形式化，但是對於大鷲的處
理則堅持著一絲不苟的精神。

　　在此時期許多因應時局的題材中，畫家常以鷹類為題象徵鳥中之
王雄霸一方，藉此呼應戰時氣氛。例如林玉山即在第一回府展出品〈雄
視〉，以雄踞枝頭的蒼鷹搭配以葉脈向四方綻放的仙人掌花，展現雄強
而威猛的氣勢。如同蔡雲巖前一幅〈大鷲〉以高價賣出，林玉山的〈雄

視〉後來亦被小林總督所購買，顯示出這類題材當時深受日本官員喜愛。〈雄飛〉雖未賣出，但在《臺灣日日新報》上被列為「興亞」畫題之一，暗喻戰時精神的表現十分明顯。

蔡雲巖最初對於松鷹畫題材產生興趣，並非此母題可以表現戰時精神，事實上他並不贊同特意選取與戰爭有關的題材來表現時局。他在該年的《臺灣遞信》說明：「最近為了表現近代的感覺，許多畫家追求令人耳目一新的畫材，然而只是追求題材新穎，並沒有什麼意義，而是要真正地深入追求，充分表現作品的藝術要素才對。題材或舊或新都不重要，問題不在於此，而是如何藝術性地表現才是關鍵。」

蔡雲巖認為所謂藝術性的表現，是出自於畫家認真努力的精神：「目前正是大力提倡國民精神總動員之際，今年展覽會的作品題材當然很多都反映出此精神運動，如果認為正值戰爭事變，若不直接描寫千人針或是戰爭畫就不能表現體認非常時機，這就大錯了，更重要的是精神的問題。如果精神充分緊張認真的話，不論選任何畫題都一樣，畫題所表現的內容，就主觀而言，自然會跟著緊張起來。」他的作品證明了他自己的言說，因為他雖然取用與三年前戰爭還未開始時畫的〈大鷲〉同樣的母題，但〈雄飛〉中，鷲鳥不自然的姿勢，卻直接傳達出十分緊張而不安的氣氛。

同樣地，蔡雲巖於第五回府展（1942）的參展作品〈秋日和〉（P.94上圖），乍看之下僅只是單純的鳥禽畫，但是進一步觀察，畫中鳥類緊張的神色著實透露出與〈雄飛〉相似的氣氛。畫面右下方的主角為一對雞，左方則伸出兩株芙蓉花，一株含苞待放、一株花已盛開，下面的葉片則帶微黃。在植物的下方則為一些稻草及竹編物。事實上，左面的植物與稻草等物僅占有畫面的四分之一，蔡雲巖留下四分之三的空白，特意彰顯兩隻雞的顧盼神態。

在木下靜涯收藏的畫稿中，不乏公母雙雞或是單一雄雞的構圖。蔡雲巖也曾以公雞為題製作畫稿。但此畫的雙雞並非單純的飼養用雞，而是更近於強調警戒與雄強的軍雞，其頭身比例較長，兩腳高挑，且有往

[右頁左圖]
蔡雲巖　鶖松圖畫稿
紙、彩墨　133×42cm

[右頁右圖]
蔡雲巖　鶖與相思樹畫稿
紙、膠彩　133×42cm

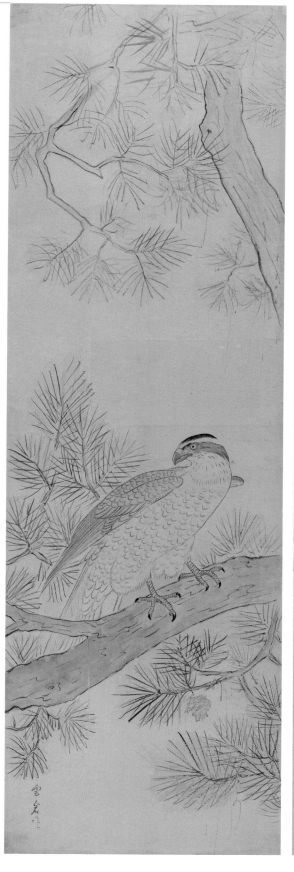
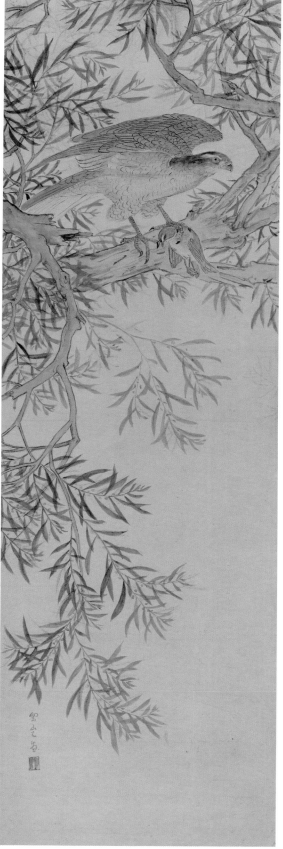

蔡雲巖（蔡永） 秋日和
1942 絹、膠彩
168×141cm
第5回府展入選作品
臺北市立美術館典藏

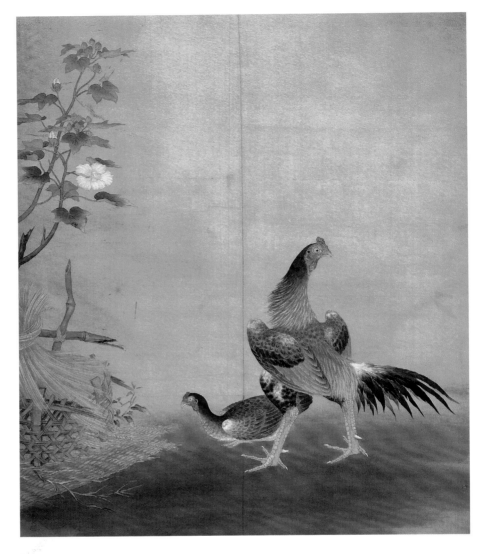

[下圖]
2018年1月，蔡雲巖家族攝於蔡
雲巖1942年作品〈秋日和〉前。

[右頁上圖]
蔡雲巖 秋日和（局部公雞特寫）

[右頁下圖]
蔡雲巖 秋日和（局部母雞特寫）

下垂流的黑色尾毛。左後方的母雞面對稻草
堆，雙肩往前靠攏，神色警戒地蹲踞在地，
似乎在守護著什麼，或許是牠前方竹簍子裡
的東西，牠謹慎地看護著，深怕外人來侵
犯。公雞雙腿直立，站在母雞的前方，身體
向著母雞似有護衛之意，似乎隨時準備要對
抗外來的入侵。相較於〈大鷲〉中的兩隻悠
閒自在的大鷲鳥，此處同樣左顧右盼的兩隻

雞，顯得愈發緊張。雖然蔡雲巖並未以戰爭為題，但是時局的緊張氣氛，在這張畫中不言自明。

有趣的是，蔡雲巖此年不以日本中央畫壇所流行的松鷹畫為題，轉而回歸至臺展花鳥畫的脈絡中，尋找適合表現的母題。他回歸至十年前呂鐵州臺展第六回（1932）得到特選的作品〈蓖麻與軍雞〉（P.97左圖）。〈秋日和〉與〈蓖麻與軍雞〉採用相似的構圖模式，二者皆於畫面左方安排自邊緣伸出的一株植物，只不過後者表現蓖麻的生長樣貌，前者則代之以芙蓉花。兩作畫面的左方都有極為寬裕的空間，展現主角軍雞的完整姿態。〈蓖麻與軍雞〉與〈秋日和〉當中的公雞，顯然是相同品種的雞，都有長脖子，且脖子上帶有條狀細毛，肩膀的頂端皆露出肉色，尾翼同是向外展放的深色羽毛，腳直而長等等。不僅品種類似，連公雞的姿勢也相同，兩隻公雞皆直挺地站立、翅膀內縮、回頭凝望，兩者只

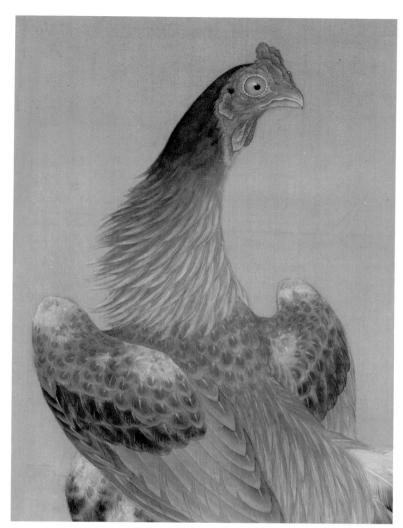

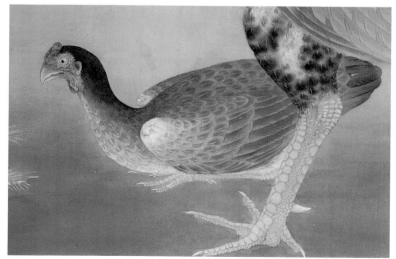

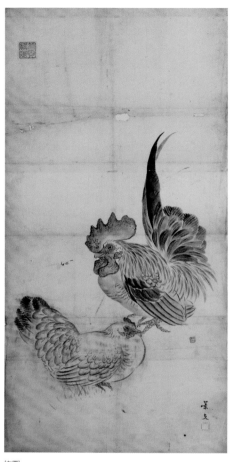
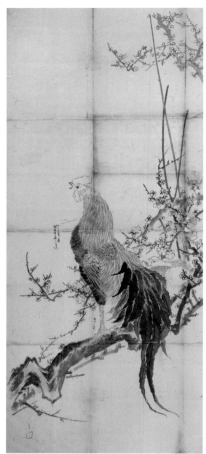

[左圖]
木下靜涯
摹松村景文〈雙雞圖〉
設色　83×39cm

[中圖]
木下靜涯
摹村瀨玉田〈白梅雄雞圖〉
1904　設色　130×56cm

[右圖]
佚名　朝顏雙雞圖
水墨　139×59cm

有左右方向的不同。

　　前文已提及，臺、府展中以花鳥畫享譽盛名的畫家呂鐵州，在1930年代移居臺北，蔡雲巖婚後的居住地與呂鐵州的畫室同位於太平町。蔡雲巖也在1940年的文章中曾提到，由於臺灣沒有日本畫的材料店，所以「呂鐵州為了大部分臺灣作家的便利，準備齊全著最為豐富的各種顏料」，並在文後附上呂鐵州的地址，將呂鐵州形容得十分親切，可見蔡雲巖常與呂鐵州家往來。事實上，蔡雲巖於1934年轉向花鳥畫風格時，正是他的活動區域往臺北地區移動之時，當時呂鐵州已定居太平町。而蔡雲巖花鳥畫中的寫實精神，也和呂鐵州細膩研究物像的精神有相似之處。

總而言之，從〈大鷲〉、〈雄飛〉到〈秋日和〉，蔡雲巖雖然取用不同的圖像模式，但是他仍然一貫堅持對於鳥禽極為寫實而細膩的表現。無論是不同羽毛的顏色與質感，或是鳥類的神情表現，都描繪得惟妙惟肖，而且在處理大鷲與公雞這兩種不同的鳥禽時，顯露出非常純熟的技巧。

　　誠然，臺展後期許多畫家皆開始尋求新的繪畫表現以求突破，蔡雲巖的方法是嘗試新的題材。

　　此時期是蔡雲巖繪畫創作的精華時期，對於膠彩媒材可以運用自如，對於各種物像的姿態樣貌，都掌握得體。無論是棲息於竹林間回頭望的藍羽鵲、雄踞松樹幹上的大鷲或是直立在地的公雞等等，在蔡雲巖的畫中，其羽毛、眼神、姿態皆靈活生動。因此他雖然取用日本畫壇流行的母題與圖像，卻跳脫出既有的表現框架，融入自身的情感經驗，創造出個人風格。

[左圖]
呂鐵州　蓖麻與軍雞
1932　第6回臺展特選

[右圖]
木下靜涯摹村瀨玉田的作品，
126×44cm。

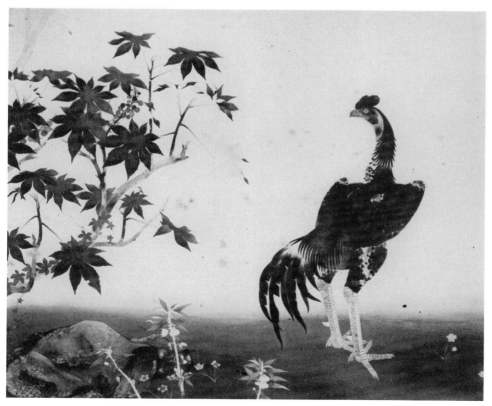

五、拓展畫題・推廣繪畫

蔡雲巖的畫業到了1940年代，進入了成熟與高峰期。一方面，他將多年的習畫經驗綜合整理，在《臺灣遞信》雜誌連載十五篇循序漸進學習膠彩畫的文章，希冀能鼓勵更多人投入並學習日本畫。另一方面，他不自限於已經熟悉的題材與畫法，或是僅止於老師所教或是日本流行的畫題，在熟稔風景畫與花鳥畫的表現後，他開始拓展新的題材和全新的構圖，將人物、靜物與室內空間布置結合，做了巧妙的融會，創造出別出心裁、表現至真的繪畫。

[右頁圖]
蔡雲巖　太陽與海濤（局部）　年代未詳　絹、彩墨　131×42cm
[下圖]
蔡雲巖（左）在臺灣拓殖株式會社任職時與工作同仁合影。

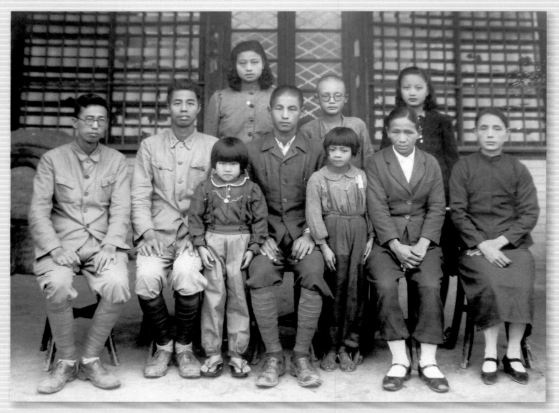

1940年3月開始，蔡雲巖在《臺灣遞信》發表〈誰都能畫的日本畫畫法〉，共十五篇。此篇連載共十五期的文章，目的是讓一般人經由閱讀此文，也可以自己動手畫日本畫。他循序漸進地介紹初級學畫者所需瞭解膠彩畫所需的簡單工具和繪畫方法。最後幾章介紹學畫的兩大方法：臨畫及寫生時所應注意事項。通篇文章由淺入深，希望「誰都能」藉由閱讀而學會畫日本畫，是當時少見有系統地介紹日本畫的專文，也是蔡雲巖學畫歷程的一個里程碑。推想蔡雲巖是經由自我摸索學習的過程而學會日本畫，在將心比心的心情下，他也期待讀者能藉由文章的介紹，而一步步熟悉日本畫吧！

進入戰爭後期（1942-1945），蔡雲巖的名字不再見於遞信部，也不見於《臺灣遞信》，他轉至臺灣拓殖株式會社工作。臺灣拓殖株式會社是1936年6月成立的半官半民的特殊會社。其設立目的主要是經營各種拓殖事業及供給各種拓殖基金。在1941年時，其島內事業包含開墾、排水、造林栽培、香蕉纖維、移民事業、礦業、化學工業、中國勞工取得的事業；島外事業則分為在南中國：廣東、汕頭、海南島的交通事業，以及在南洋：印度、泰國、菲律賓、馬來半島等相關事業。配合著國家建設，訂立三至十年不等的遠程計畫。例如島內事業中的開墾計畫，便預計在十年內開墾六萬五千甲地；造林栽培事業方面，預計三年內種植苧麻一千百餘甲等等。但是當時已開墾的土地僅七千多甲，已種植苧麻之地也才二百多甲而已，可見此株式會社是以有計畫、有規模的進程，進行大面積地開發資源。目前並不清楚蔡雲巖所加入的是何項

工作，但以戰爭後期急需物資支援、強調後方建設的時刻，轉行至此一大型拓殖公司，想必是時勢所趨而不得不然。

▋誰都能畫的日本畫畫法

　　蔡雲巖撰寫連載十五篇的文章〈誰都能畫的日本畫畫法〉，目的是讓一般人經由閱讀此文，也可以自己動手開始畫日本畫，蔡雲巖用淺顯易懂的文字，循序漸進地向大眾介紹如何繪畫日本畫。他鼓勵初學者，若知道日本畫的順序發展就極易入手，不要怕難，也不要中途而廢。在文章最初，蔡雲巖強調揚棄流派的重要性。他認為：「所謂流派，是

戰爭時期，蔡雲巖（二排右3）與臺灣拓殖株式會社同仁合影於「彩管報國」標語前。

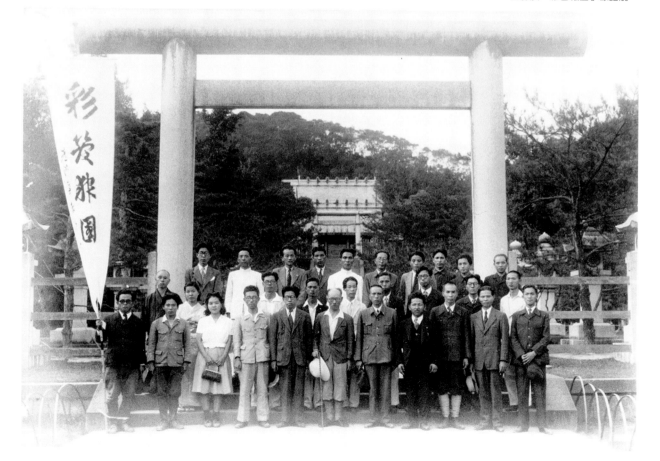

[左圖]
蔡雲巖　淡水河畔　刊於《臺
灣遞信》（1940年7月）

[右圖]
蔡雲巖　淡水河畔　刊於《臺
灣遞信》（1940年9月）

由第一代、第二代、第三代因襲名稱而來，此後，若不是通曉其道理的
人，則分不清何為第一代的作品、何為第三代的作品。這些人模仿老師
的筆法，誇張描寫老師的樣子，又以名人自居，有這樣不知停止的事，
這是不瞭解為何而畫。」因此他認為繪畫貴在獨創性：「若是拘泥於流
派，無論對自己藝術的開展，或是藝道而言，都不是件可喜的事。」

他認為現代繪畫的概念，就是要打破流派的因襲：「若是依循藝術
家清明的眼光，流派的繩墨則自然腐朽，流派這樣的說法也會自此成為
歷史名詞了。近年來受到西洋畫的感化，普遍性地開放發達，特殊的事
物之外，並不拘泥於流派，放棄自身的短處，積極取法他人之長，以至

於其表現的方法變得自由自在。」

從第二章「最初要從哪裡開始畫呢？」開始，介紹最簡單的工具和方法，列舉一般人容易獲得的雜誌攝影或基本筆墨紙硯等物品。此章簡單地介紹繪畫基本所需的用具與概念，包括（1）習畫的方法、（2）最初的畫帖、（3）最初必備的工具、（4）畫帖的用法、（5）三原色與調色法、（6）從寫生到完成一幅畫。由順序可見，摹寫畫帖仍放在學畫的最初步驟，不過此處的畫帖並不拘泥於傳統的畫譜，而是鼓勵讀者由手邊最容易取得的東西著手：雜誌的照片、浮世繪的版畫等什麼都可以，只要選自己喜歡的即可。所謂最初必備的工具，是以膠彩畫的工具為主，包括硯與墨、筆、筆刷、紙、素描本、筆洗及顏料小碟。在摹寫畫帖時，為了要掌握確切的形狀，可以在畫帖上及畫稿上同時畫上棋盤格子，再依格子的分布，將物像放大描繪在畫稿上。熟練了基本畫法之後，最後的步驟才是寫生，他提醒讀者由於季節與地點的不同，可以寫生的對象也不同。

蔡雲巖　農村之秋　刊於《臺灣遞信》（1940年10月）

接著，第三至十一章是漫長而詳盡的日本畫用具的介紹，我們從中可以知道蔡雲巖對於日本畫的各種畫具瞭解透澈。作者詳細地介紹：硯臺、筆洗、調色皿、筆等作畫所需的畫具（3、4章），並詳述各種紙、絹、顏料等形成畫本身的材料（5、6章），再說明顏料的調法、用法（7、8章），最後三章則介紹各種運筆的方式（9〜11章）。

蔡雲巖認為臨畫和寫生是近年學畫方法的兩大主流，於是在第十二章先介紹臨畫，說明臨畫的方法：如何擺設、臨摹時要注意的事項。他認為：「臨畫是學畫者依照手本從頭到尾學習正確形狀的最初階段，

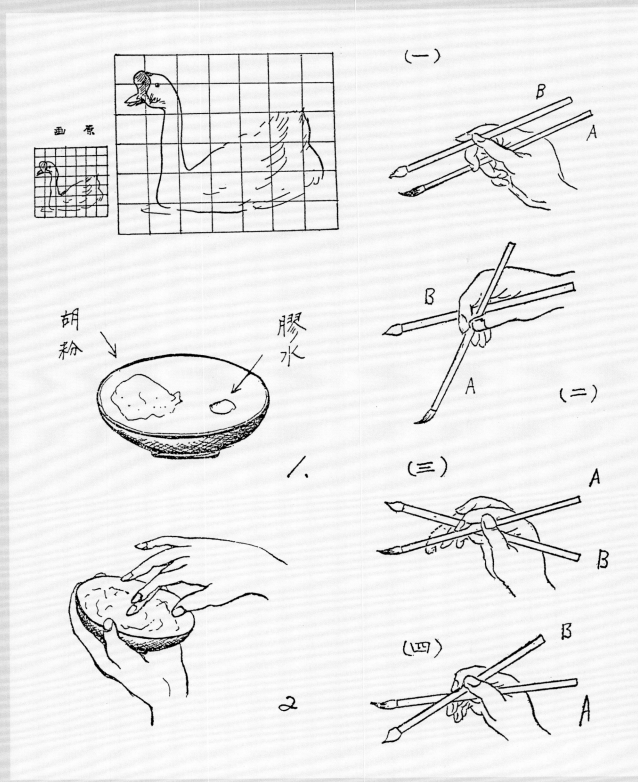

1.

2.

布毛 呉の繪 洗筆

本手 紙 筆 硯

筆を拭く布

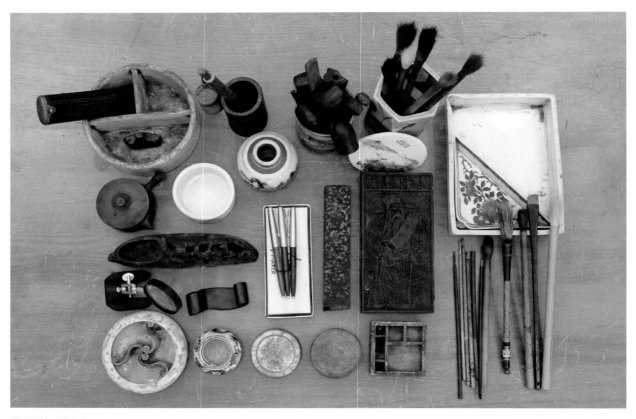

蔡雲巖使用過的畫具。

是習畫中最基礎的事，若依此練習用筆，則可以應用在所有習畫的過程上。」而臨畫又比較容易：「寫生必得要自己觀察物體的形狀與顏色來加以描寫，但是在臨畫上就不需如此麻煩，只要盡量照著手本摹寫即可。初學中觀察取法物體的形狀和色彩是困難的，特別是運筆的輕重多寡，想做也做不好，所以我想先就手本上的形狀與顏色為模型盡量地教，往後再練習筆意就容易多了吧。」

至於臨畫的原則是要注意如何正確地取其輪廓，「除了繪畫的外形之外，還必須要描寫出繪畫的靈魂。然而何謂繪畫的靈魂，則是前述的所謂繪畫的本質，也就是分辨繪畫的外廓和內廓之關係的描繪方法。這個成為繪畫生命的東西就是所謂的筆力。」蔡雲巖認為臨畫最重要的就是學習掌握物像的不同輪廓，並藉由練習勾勒各種物像輪廓的過程中，體會運筆的趣味。「葉的圓形和花的圓形，以及樹幹的屈曲是各種不同

的筆法。不能以描繪葉的圓形之用筆來描繪花的圓形，更不用說樹幹的屈曲不能用那樣的筆法。葉有表現葉子光滑圓形的筆法，花有淡淡地表現花的柔軟圓形的筆法，樹有專門表現樹的方法。要深入地體會這點，則非一一從其筆法好好地描繪不可。如果能夠完全地表現這點，就可算是熟練臨畫的練習了。」

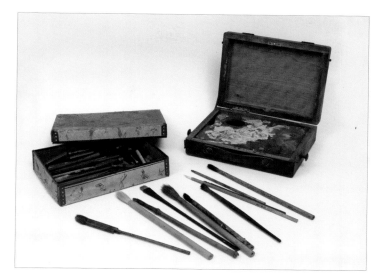

蔡雲巖在十三和十四章詳述寫生的方法，他開宗明義地說：「寫生在習畫的製作方面是首要的事。」並強調要畫出新的日本畫，必須要各種方法並用。雖然日本畫與西洋畫同樣重視寫生，但強調兩者寫生的目的是不同的。他認為所謂的西洋畫，例如油畫、水彩畫，是依照寫生完全作畫後，寫生的東西即可裝框為畫，但是日本畫卻是參考寫生的東西，組成畫面的一部分，繪畫風景也好、人物也好，僅取必要的部分描繪就好。

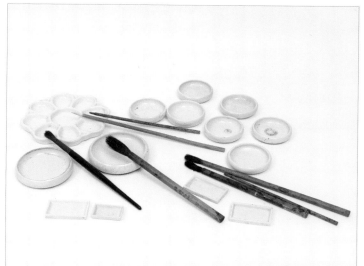

他舉出西洋畫與東洋畫在寫生時實際最大的不同，是線條和色彩的掌握。他認為為西洋畫的寫生，不僅描寫其形，也要依光線時時刻刻的變化寫生色彩，此為研究的大方針。東洋畫在初步寫生階段，並不研究變化的色彩，形狀不要錯誤就好，但是

野村泉月　聖道昭昭　1940　第3回府展參展作品

杉岡慧三　門前的眺望　1942　第5回府展參展作品

特別得注重線條，即主要以線條為主。換句話說，蔡雲巖認為東洋畫在寫生時，重要的是如何使用線條掌握物像，而不像西洋畫注意到光線的變化。

在後文他則提到透視法、遠近法、省略法等等寫生所需注意的繪畫技巧，並認為風景畫並不是寫生，而是依照自己的構想配置畫面。並進一步說明實際寫生時所需要的技巧，例如如何選取畫面、運用省略法、墨繪的技巧及速寫本的使用等等。

民俗題材的融會運用

當戰爭進入膠著狀態，臺灣人民的生活漸漸受到影響。蔡雲巖一方面改姓，以配合皇民化運動，但是另一方面他卻積極拓展新題材，投入與以往完全不同的畫題，將重點放在表現臺灣人物、器物與建築裝飾上。從1941年開始，他將興趣轉移至室內景致的表現，尤其以日常生活可以見到的民俗文物為主。

府展時期以臺灣民俗題材為主題的繪畫，可以零星見到以廟宇為題的作品，例如第三回府展（1940）野村泉月的〈聖道昭昭〉，畫家以臺灣傳統寺廟作為背景，描繪穿著時髦旗袍的兩位美女手牽手往同一個方向邁進，似乎暗示著以旗袍與廟宇做為代表的漢文化，一同要往大日本的「聖道」邁進？或如第五回府展（1942）杉岡慧三的作品〈門前的眺望〉，以廟門口的彩繪門神、斗拱垂飾、石柱、石獅等為場景，描繪一女子立在廟前向外眺望，亦有盼前方戰士早歸的隱喻。換句話說，以民俗物品為題的作品，在府展時期離開了臺展初期單純的物像描繪，開始帶有象徵意涵。雖說戰爭的陰

影與大環境的限制，影響畫家的繪畫走向，但是就蔡雲巖個人繪畫發展而言，他大膽地揚棄所熟悉的風景畫，也未追隨其師所擅長的花鳥畫，而是將重心放在如實描繪傳統民俗文物與室內擺飾等細節的作品，無論在個人繪畫題材的選擇與處理手法上皆有所突破。也在大部分府展作品仍以花卉、植物、風景為主的情況中，獨樹一格。

▋虛實互用・至真的宗教圖像〈齋堂〉

　　第四回府展（1941），蔡雲巖取材室內一景，出品〈齋堂〉(P.111)。這是他首次以細膩寫實的宗教題材參加臺、府展。主題為齋堂中的供堂一景，供堂中的擺設一應俱全，在供桌、掛幡等物框圍出的主要供奉空間中，描繪著一尊莊嚴的菩薩像。此觀音像頭帶寶冠、頂為旋螺髮髻、耳戴圓形垂飾、面容圓滿、白毫居中、慈眉善目、神色自若。其身上裝飾著瓔珞，身著右披衣，一披肩並由右肩垂落至左手臂，右手上舉持蓮花，左手下垂觸膝，左手臂上並飾以臂釧；雙腿結跏趺坐在一蓮花座上。菩薩的背面飾以三圈的頭光，中圈並有波浪紋裝飾。整尊菩薩除了在頭髮、眉毛、眼睛、嘴唇處略微墨染，或是在裝飾瓔珞的部分以淡藍填色並略施白粉，主要是以單純的線描手法表現。通尊菩薩沐浴在淡黃色的氣氛中，隱約顯現。在菩薩的周圍則是完整的齋堂空間。畫面上方為有觀音字樣、帶流蘇裝飾的布幡，其後方為一傳統的紙製燈籠，畫中只見燈籠的下半部，上面寫著「祖」及「奉」字樣，推測全文應為「佛祖」及「XX敬奉」，是廟宇中常見的燈籠裝飾式樣，燈籠下面的流蘇帶著下垂的重量感，微微向右飄去。畫面左方為一長長的掛幡，上方分成三條，中央寫著大字「（南）無觀世音菩薩」，左右兩條巧妙地分別寫著「昭和十六年七月壽敬」及「雲巖作」並「蔡永」、「雲巖」兩鈐印。掛幡中央為一淡黃色的蓮花裝飾，下方則是四條布幡，帶著各色的花紋裝飾。

　　畫面中下方為一長型的深棕色木製供桌，是為頂桌，桌上擺設一長

蔡雲巖　齋堂（局部）木魚

蔡雲巖　齋堂（局部）香爐

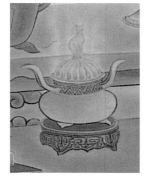

蔡雲巖　齋堂（局部）香爐

[右頁圖]
蔡雲巖　齋堂　1941
絹、膠彩　168×142cm
第4回府展入選作品
臺北市立美術館典藏

寬型香爐，中間插滿正在燃燒的香，左右兩邊則供著兩座金屬製黃色燭臺，上方並燃燒著兩隻紅色的蠟燭。長型木製供桌的前方是一紅色的方桌，是為下桌，桌前裝飾著色彩鮮豔的桌圍，上條圍布上有「佛祖」字樣，下條圍布則有一位手持如意、乘坐神鳥的白鬍老翁，以及一個背著葫蘆的小童，鮮黃色的主體圖案襯以鮮紅的底色，十分亮麗顯眼。下桌上擺設著經書二冊、獸形頂雙柄圓腹黃色香爐一鼎，以及一個插滿白色百合花的流釉青色陶罐。下桌的左方是一個相似的紅色小方桌，前方同樣裝飾以桌圍，上方則安置著一個大木魚，木魚通體棕紅色，前方飾以黃色的鱗片及魚紋，中間寫著「玉麟工」字樣，上方裸露出深褐色的斑剝痕跡，顯示出此木魚經常被人敲打。

　　所謂的「齋堂」，是齋教信徒舉行法會儀式的固定建築場所，也是齋友聚會的空間。臺灣的齋教大致分為龍華派、金幢派及先天派三派，這三派約創立於明末至清初，並自康熙年間陸續傳入臺灣。由於齋教是由佛教的一派發展而來，因此其教義與一般佛教教義相似，所不同的是齋教的僧侶無須如佛寺僧侶一般剃髮、著僧衣，其平日穿著與一般市井百姓並無不同，齋友們也各自有自己的職業，但須遵守嚴格的戒律。他們如同寺廟中的僧侶一般，朝夕誦念經文、禮拜佛像，謹守佛教五戒，絕對杜絕破戒的行為，排斥葷腥酒肉，無論男女老少各種場合皆堅持吃素，信仰十分堅定。

　　齋堂供奉的佛像有釋迦、阿彌陀、觀世音、達摩、十六羅漢等，但是齋教徒最主要的信仰還是以觀世音菩薩為主。神龕供奉的大多是觀音佛祖，配祀神除了善財、龍女塑像之外，亦常見以韋陀爺（或稱韋陀尊者）、關帝爺（或稱迦藍尊者）配祀於觀音像的兩側。

　　日本治臺初期，在尊重民意、減少民怨的前提下，樺山總督曾發表有關對臺灣固有寺院保存的諭告，文中指示：「本島固有之宮廟寺院等，需注意不得濫為損傷舊慣，尤其破毀靈像，散亂神器禮具等行為，絕不容許肆意妄為。」1910至1930年代，各寺廟的迎神祭典與建醮活動，統治者不但不予禁止，且各地區的統治者還親自參加。而且此二十

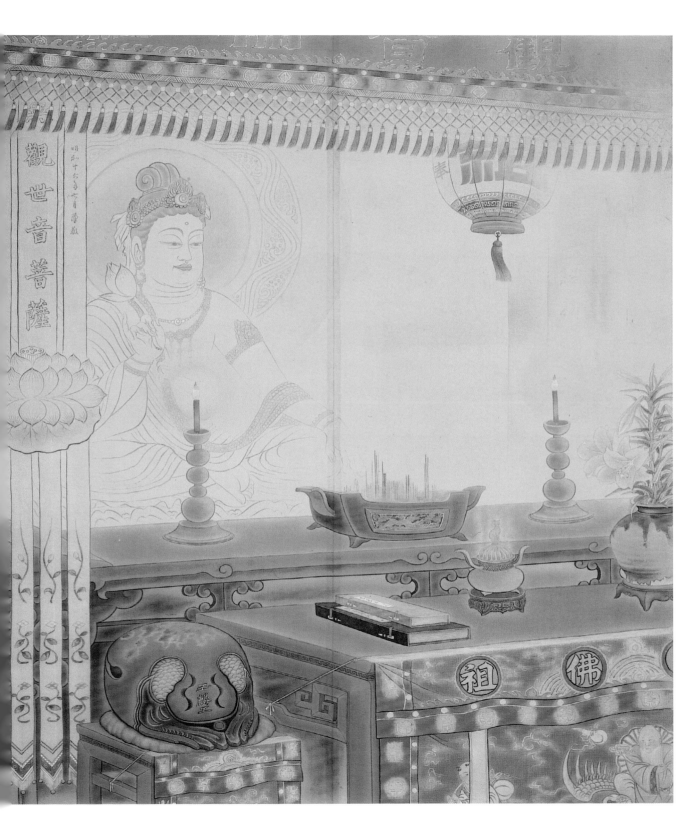

111

年間，幾乎較出名的大廟都經過一次大重修，是寺廟建設最興盛的時期。然而戰爭爆發後，日本政府在臺施行皇民化運動，施行種種強調日本精神的改造運動，寺廟整理運動即是其中一項。此運動是基於寺廟信仰不合乎皇民化的精神為由，為求破除迷信而進行對寺廟的整頓工作。尤其是在九一八事變發生後，開始對中國持敵對的思想，更加需要積極地排除漢文化，為了撲滅漢文化的信仰，寺廟整理工作於是如火如荼地在全島盛行起來。

寺廟整理運動主要是針對過度迷信、不合皇民化思想的廟宇，進行廢除工作。於是在此波潮流下，全省大大小小的寺廟，從1936年末的三千四百零三座銳減到1942年的兩千三百二十七座，其中光是臺南州由1937年1月1日至1942年10月底，就毀棄寺廟一百九十四座、供作其他用途者四百一十九座，其中又有五百四十七座寺廟燒毀、九千七百四十九尊神像、一百六十六座寺廟將神像移至他處。

在這一波潮流中，許多宗教為求自保，紛紛合併至日本佛教，齋教亦然。許多齋堂尋求日本佛教或是與之關係良好的本土佛教寺院的保護，對外宣稱振興佛教並主張「神佛分離」——排除佛教以外的一切雜神信仰，捨棄如同「雜貨」一般的雜像，純粹只奉祀佛教的尊像。儘管齋教所屬神像被處分的案例較少，但是許多齋堂仍將內部民間神祇移出正殿或加以收藏，以避免被廢除的命運。

2018年1月，蔡雲巖家族攝於蔡雲巖作品〈齋堂〉前。

在此宗教政策的氛圍下，蔡雲巖表現齋堂題材，實是一件具有挑戰性的事。以〈齋堂〉一作中對於物像詳細的描寫，或可推測畫家曾實際地寫生齋堂內的用品與器物，事實上在畫家居住的太平町一帶，的確有供奉觀音佛祖的齋堂。一般而言，〈齋堂〉畫中所呈現的齋堂內部的擺設與當時的齋堂主殿的實際配置大致相同，在前方為一方桌，桌子兩側放置木魚

與大磬，後方為長型供桌，兩側並有自上垂掛下來的掛幡等。所不同的是，在擺設佛像的長型供桌上，蔡雲巖並未如實際情況安排以立體的佛像。

在蔡雲巖的〈齋堂〉中，長型供桌後的觀音像並不是以三度空間的塑像表現，兩旁也沒有配祀神像，而是以二度空間的平面作法，用單純的線描勾勒出輪廓；在比例上也比實際的佛像巨大，占據了後方整面佛龕。再者，畫中的觀音並非取材於臺灣齋教中觀音佛像的造形，而是取材日本近代佛畫中常出現的觀音圖像。例如1888年狩野芳崖（1828-1888）所繪的〈悲母觀音〉。在〈悲母觀音〉中，觀音身上掛滿著繁複的頭飾、瓔珞、耳環、手環等裝飾，一手輕捻楊柳，另一手則輕傾楊柳瓶。蔡雲巖的觀音像顯現類似的造形意圖，只不過將瓔珞、頭飾畫繁為簡，且手持蓮花。再就觀音的頭部造形而言，蔡雲巖的觀音頭像亦取用與〈悲母觀音〉相似的臉部造形，兩者的頭髮皆繞過耳朵中部，形成下彎的優雅曲線；耳垂皆瘦長，幾至肩膀，戴圓形耳環；同樣眉眼細長，鼻頭略尖，面容寬大，並有雙下巴。因此，蔡雲巖的〈齋堂〉雖取材為臺灣宗教的題材，但卻並非依實際情況如實地描繪。他在畫面中塑造一個真實的齋堂空間，但卻不安排齋堂原有的觀音立體造像，也摒除其他配祀的民間神像，而是取材日本畫中的佛畫圖像，描繪一尊巨大的觀音圖像。如此強調日本佛教的正統圖像，反映了當時寺廟整理運動的時代背景。

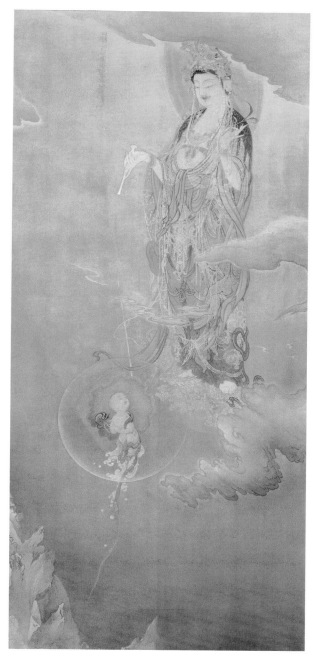

狩野芳崖1888年的作品
〈悲母觀音〉。

見與不見的「祈武」：〈男孩節〉

　　蔡雲巖參加最後一回府展（1943）的作品為〈男孩節〉(P.117)。畫家以妻子與兒子為主角，描繪家中一景。構圖與〈齋堂〉相似，在畫面上方安排一條八仙幡並搭配一盞精緻的燈籠，右下方則是供桌的擺設，同是一長方供桌搭配一較矮的方桌，長方桌上供有香爐，矮方桌上則供著一束插在五彩瓷瓶中的花束，方桌的前方亦有一張桌圍，桌圍上繡著「祈武」字樣。供桌的後方如同〈齋堂〉中的觀音像一般，蔡雲巖亦以淡墨勾勒一神像，只是這位神仙不見頭臉，只露出下半身，其右手持劍，左手撫膝，應為一名武將。據推測，木下靜涯的舊藏手稿中有幾件人物畫稿，尤其是鍾馗的畫像，或許可能提供蔡雲巖繪製此武將的圖像來源。蔡雲巖也曾以鍾馗為題繪製畫稿，所以他應該對類似鍾馗的武將穿著並不陌生。

　　供桌的前方是兩位主要的人物，母親坐在一張精緻的淡綠色陶椅上，身著淡藍色條紋旗袍，腳穿桃紅色繡花鞋，手上拿著一個飛機模型，面容安詳地看著小孩；孩童身著藍色圓點白上衣、藍色格子燈籠褲，腳穿白色襪子搭配一雙紅鞋，右手牽著鯉魚車玩具，左手撫嘴，似乎在端詳母親手上的飛機模型。

　　所謂的男孩節在5月5日，是日本節日中專為男童所慶祝的節日。節日時，有男孩的家庭要掛鯉魚旗，並在家中擺設古代武士相關之人偶、武士刀等

[左圖]
木下靜涯
摹橫山清暉〈鍾馗〉圖
1903　設色　96×38cm

[右圖]
佚名　鍾馗　1905
52×37cm

[左頁圖]
蔡雲巖　鍾馗與小鬼
紙、彩墨　131×41cm

物。蔡雲巖以此節日為題，以鯉魚車代表鯉魚旗，並在供桌上描繪持
劍的武士，表現男孩節的氣氛。上方掛著的燈籠亦有取「添燈」之諧
音「添丁」之意，加強增添男丁的意涵。而以飛機模型、「祈武」字樣
等手法，則暗示對男孩的期望，希望他將來可以成為一名武將，加入軍
隊報效國家。畫家應是受了戰爭時局的影響，將男孩節這個日本傳統節
日結合戰爭相關的元素，由表達對幼年的兒子從武的期望，來呼應當時
日本政府一切以戰爭為主的特殊氛圍。

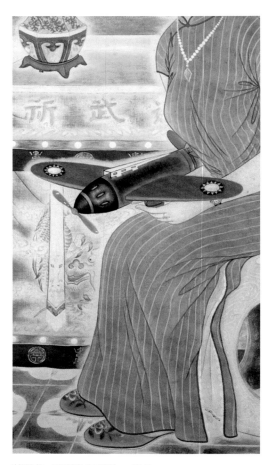

蔡雲巖　男孩節（局部）　1943
以妻子為模特兒繪畫母親形象。該飛機模型的兩翼原本繪製
著日本國旗，估計可能是戰後改朝換代後，蔡雲巖再將日本
國徽改成國民黨黨徽。

蔡雲巖　男孩節（局部）　鯉魚車　1943

僅管〈齋堂〉或是〈男孩節〉都受到時局的
影響，使得畫家必須在畫面上增添一些與日本文化
有關的安排，但是蔡雲巖在呈現這些生活題材時，
亦流露出他對民俗文物的關懷。就他所選取的題材
而言，齋堂原來就是臺灣特有的宗教場所，即使選
取的是男孩節這樣日本傳統的題材時，仍安排在一
個臺灣傳統的家庭場景中，只以鯉魚車、掛幡後露
出下半身的武士作為應景物品。畫面中所謂的崇武
文化，僅僅是以淺淡的線描勾勒出一個非實體存在
的意象，或是線描的淡彩觀音，或是白描的古裝武
士，皆僅僅代表一個抽象的精神表現，不具實體。
而且無論是觀音或是鍾馗，都是東亞文化中，無論
日本、臺灣或中國都熟悉的神祉，也就是說，雖然
圖像風格接近日本近代畫的畫風，但是圖像學的源
流卻是東亞共通的。

　　所謂的實體物像，是在畫面中處處可見的各種
日常用品，蔡雲巖在處理這些家具、用品時，極細
緻地描繪其中的細節，並注意到各物之間色感的搭
配與質感的表現。例如〈齋堂〉中，蔡雲巖仔細描
繪各香爐的造形、木魚的質感、桌圍上鮮麗的民俗
圖案等。在〈男孩節〉中，對燈籠上的紋樣、供桌
上的木雕紋飾、花瓶的顏色搭配、陶椅釉色的質感
及地板磁磚的拼花圖案等等，無不一一細心刻畫。
而且每件物品皆有實際的依據，例如位於畫面上方
的那盞花燈，就是蔡雲巖家中實際所掛的燈籠，顯
示蔡雲巖是特意選取這些具有特色的日常用品，將
之組合在畫面中。

　　蔡雲巖之所以關心這些民俗物品，可能是受到

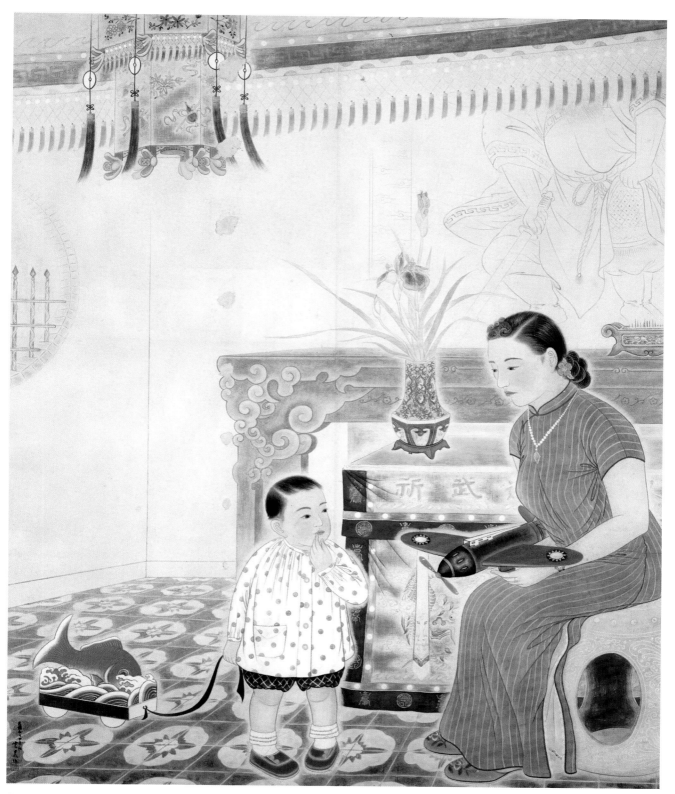

蔡雲巖　男孩節　1943　絹、膠彩　173.7×142cm　第6回府展入選作品　國立臺灣美術館典藏

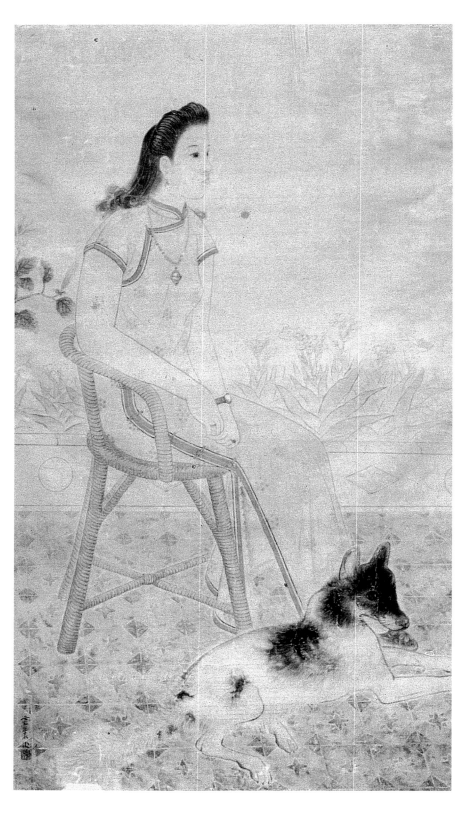

1940年代文化界開始關懷與記錄臺灣民俗文化的影響。創作〈齋堂〉的1941年7月，《民俗臺灣》創刊。這是一份研究臺灣民俗習慣的雜誌，主要由帝國大學的幾位教授與民俗研究者為首的幾位日本人發起，由立石鐵臣（1905-1980）負責主要美編設計，發行後頗受好評，亦有許多臺灣知識青年投稿。其他相關的雜誌還有以日人在臺第二代日本人西川滿為首的《文藝臺灣》（1940-1944），或如新生代臺灣人作家張文環為首的《臺灣文學》（1941-1943）、《臺灣文藝》（1934-1936）等等，雖然當時臺灣總督府保安課曾加以阻撓，但是由這些文化人士的提倡下，臺灣民俗文化在此時得到了一定的重視。

由立石鐵臣主要負責美編設計
的《民俗臺灣》月刊封面。

除了文學界對臺灣民俗文化的重視，地方上亦有自發性的文化組
織形成。如1940年，由士林的幾位對士林文化抱持高度熱忱的臺灣年輕
人，組成「士林協志會」，經常舉辦讀書會，邀請名人座談。1941年8月
23-25日，士林協志會舉辦一大規模的「士林文化展」，內容有防諜展、

[左頁圖]
蔡雲巖　仕女與忠犬　1936
膠彩　200×112cm
國立臺灣美術館典藏

防犯展、鄉土展、產業展、無線展、醫學展、寫真展等等，並放映電影，其中鄉土展的部分最為人稱道。蔡雲巖婚後仍常常回士林地區，這一波鄉土文化的熱潮，想必或多或少地影響到他。

　　蔡雲巖長子蔡嘉光（1936-2007）雖未像父親一樣走上畫家之路，但亦具有繪畫天分，讀大同中學時，美術老師就是父親的朋友畫家張萬傳。蔡嘉光繼承父親經營事業之餘，在六十歲後開始提筆創作粉彩和油畫，並進入國立臺灣師範大學人文藝術進修班修習繪畫，七十一歲曾在臺北市社教館舉行個展。油畫題材以風景、廟會民俗節日活動為主，如〈迎神〉、〈八家將〉、〈過火〉等油畫。也許因為居住在大稻埕之故，觀察久了，自然描繪得生動有力，畫作的筆觸肌理豐富，富有濃厚鄉土色彩。

　　由分析與觀察蔡雲巖的文章論述與畫稿呈現，提供我們對於畫家繪畫觀念的整體瞭解。在其繪畫觀念中首重「揚棄流派」，以此出發，去除傳統繪畫守舊因襲的弊病，才能創作出符合時代潮流的新繪畫。其本人也如他所倡導的，不拘泥於僅止於臨摹老師的畫稿，而是持續尋求新的繪畫表現以求突破。室內景致與民俗文物的表現，代表他在府展開始

[左圖]
蔡嘉光　七爺八爺　2002
油彩、畫布

[右圖]
蔡嘉光　過火　2003
油彩、畫布

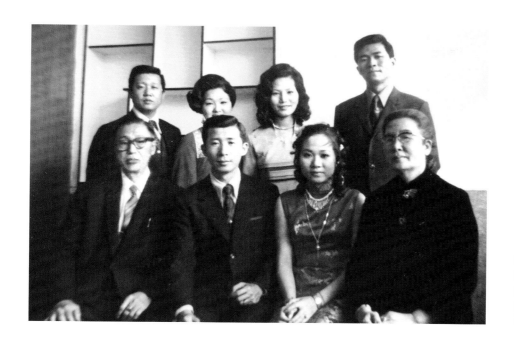

蔡雲巖家族合影。前排左起：
蔡雲巖、蔡嘉光、江秋瑩、蔡
葉攸（吳阿珠），後排左起：
蔡寬仁、蔡英麗、陳秀玉、蔡
精華。

嘗試新題材的表現。在特殊的時代氛圍下，雖說他配合時局而在繪畫中
暗藏戰爭的寓意，但是在實際的繪畫表現上，卻又不遺餘力地致力於臺
灣傳統民俗物品的寫實描寫。

蔡嘉光　八家將　2003
油彩、畫布

六、戰後轉型‧初心不變

1945年戰爭結束，國民政府接收臺灣。戰後臺灣著名美術人士向臺灣省政府建議，繼續臺灣全島展覽會的運行，因而有1946年臺灣全省美展的誕生。蔡雲巖持續參加全省美展，並得到特選，卻在第四屆全省美展後不再參展，並淡出畫壇。然而他仍心懷恩師，除了多次赴日拜訪木下靜涯之外，也不時重新臨摹老師留下的畫稿，創作出一系列的花鳥畫小品。1960年代左右，蔡雲巖開始水墨畫的創作，描繪的題材多以臺灣山水風景為主。雖然使用的是過去不同媒材與畫法，但其作詩弄墨之間，卻仍時時流露出對昔日風景的眷戀。

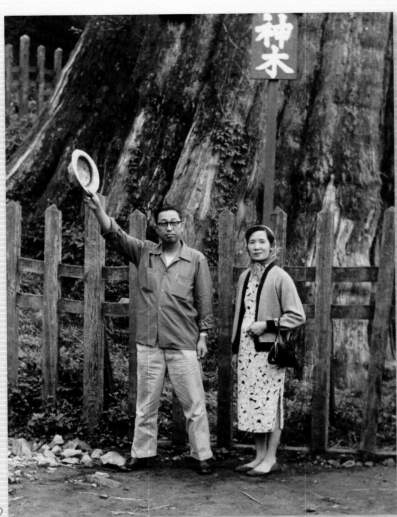

[右頁圖]
蔡雲巖
水仙花與黑鶺鴒
年代未詳　絹、彩墨
54×42cm

蔡雲巖與夫人吳阿珠在阿里山神木前留影。

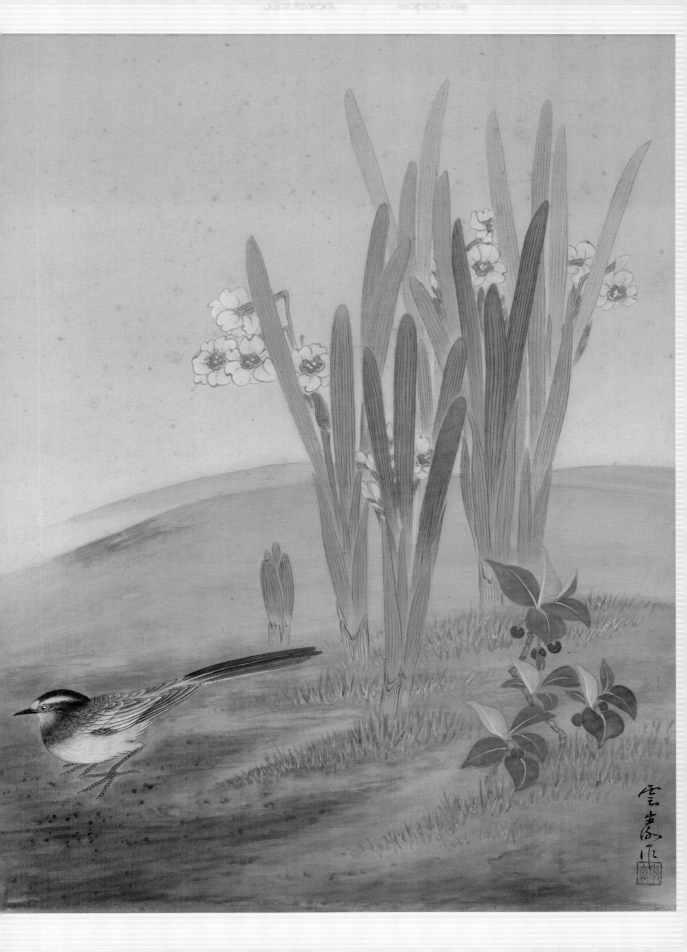

1949年2月，蔡雲巖（二排右1）參加臺灣省菸酒公賣局臺北分局第四配銷會役職員慰勞會合影。

綜觀蔡雲巖一生的繪畫經歷，正代表在日治時期臺灣膠彩畫家樹立的一種典範。其繪畫所經歷轉折的時機，正是日治時期膠彩畫發展的重要轉捩點：臺展初期風景畫盛行，蔡雲巖致力風景畫的研究；臺展中期花鳥畫達到高峰，他轉向花鳥畫的表現；到府展時期，他開始較為自主地開發新題材、新方法，表達物體真實質感。從他身上，我們看到一位畫家，曾經乘著時代潮流，對藝術作出最大的努力。

1945年8月戰爭結束，國民政府接收臺灣，取代日人形成新的制度體系。畫家們離開戰爭的陰影，迎接新政府的來臨，一些畫家開始受聘於政府部門工作。戰後蔡雲巖原本任職的「臺灣拓殖株式會社」解散。他由岳父引介至臺灣省菸酒公賣局任職，並至少任職至1949年。

臺灣總督府所主辦的府展早已結束，曾經活躍於畫壇的畫家們，建議政府秉持戰前相同的信念，籌組全島性的官辦展覽會。於是1946年10月臺灣省全省美術展覽會出現。蔡雲巖參加了三屆之後便退出。

蔡雲巖戰後的生活形態相較於戰前單純而穩定的公務人員，產生很大的轉變。1950至1960年代開始，他開始投資味王味素、五洲唱片公司，並經營舞廳等等。此時他將心力放在私人企業的發展上，僅僅在閒暇時繪畫自娛。1960年代開始，蔡雲巖從水墨畫最基礎的技法學起，再度重拾畫筆，寫意風景。

▌參加臺灣省全省美術展覽會獲特選

臺灣省全省美術展覽會的舉行，基本上是沿襲日治時期臺展的制度而來。第一屆省展的評審委員，的確在資歷、聲望及榮譽的成績上皆為一時之選。事實上，省展從緣起、籌設到訂立組織制度，皆如同日治時期官展的翻版，同樣為民間發起、官方承辦，省展之初則是以臺展做為基本的典範，主要評審委員延續數屆而很少變動。由於省展之初並未出版完整的圖錄，所以現今只能就一些零散的圖片試圖重構當時的情景。由展品目錄中的畫名推測，戰後初期省展國畫部的作品，有很大一部分是臺、府展時期東洋畫部的延伸，如第二屆全省美展許深州（1918-2005）作品〈秋興〉(P.126)。一方面，省展前幾屆的畫名仍可見如〈雄風〉、〈七面鳥〉、〈鷺〉、〈野雞〉等鳥禽類的畫名，或是如〈扶桑花〉、〈甘蔗〉、〈芭蕉〉、〈天星木〉等以臺灣特有植物為題的作品，這些皆是臺、府展流行的花鳥畫題，顯見畫家仍延續原來東洋畫部流行的題材，繼續出品。

【關鍵詞】

省展

「臺灣省全省美術展覽會」的簡稱為「省展」，是國民政府遷臺初期最重要的全島性官方美術展覽會。省展從緣起、籌設到訂立組織制度，與日治時期官展相似，同樣為民間發起、官方承辦。最初由臺灣美術人士向當局建議舉辦，最後由教育處禮聘楊三郎和郭雪湖為文化諮議，籌辦省展。由1946年開始舉辦，後來由臺灣省政府教育廳承辦，一直持續至2006年結束，共六十屆。

許深州　秋興　1947
礦物彩、絹
163.4×148.5cm
國立臺灣美術館典藏

　　然而，除了與臺、府展一脈相承的作品之外，評審委員們更有興趣
的是描繪新興題材的畫作。如陳慧坤（1907-2011）所繪之省展第三屆作
品〈古美術研究室〉中，一女子身著紅色旗袍、外披白色襯衫、手拿一
本名為《周代藝術》的小書，氣質高雅地坐在一群古老斑剝的青銅器前
面。畫家細心將膠彩色料層層疊加、塗染，以表現青銅器紋飾與表層的
青鏽。由女子眼光帶到的畫面左上半部，則是類似取材於敦煌壁畫圖像
之大片壁畫，塑造出如同女子在遙想古代文化的時間感。事實上，在戰
後最初的幾年，政權的轉移所帶來新的文化衝擊，帶給畫家們對於中國
文化的嚮往與新事物的好奇。

由以上觀之，可以觀察蔡雲巖於省展前三屆的作品，可能具有的風格為何。蔡雲巖入選省展的作品分別為第一屆省展的〈後苑之花〉（P.60右圖）、第二屆的〈濤聲〉與〈巴里島神像〉（P.128右圖）、第三屆的〈野雞〉。由畫名推測，〈後苑之花〉與〈野雞〉很有可能是延續蔡雲巖自臺展後期以來善於處理的花鳥畫題材，例如第五回府展作品〈秋日和〉（P.94上圖），即是以野雞為題。〈濤聲〉一作應是表達海濤衝擊岸邊的景致，有可能亦是運用如同府展第二回作品〈雄飛〉（P.90右圖）中波浪的表現手法，加以完成。承續前述，蔡雲巖很可能如同大部分畫家一般，在省展初期仍延續著臺、府展以來的畫風。

　　得到特選的〈巴里島神像〉則較為不同。這幅作品雖已散佚，但所幸畫家曾拍照存檔，因此目前仍可見到圖片資料。蔡雲巖此作構圖簡明，僅以一尊巴里島的雕像為主題，詳細交代這尊神像的各項造形特徵，如同陳慧坤在處理中國古青銅器一般，蔡雲巖亦細心地欲以膠彩顏料再現三度空間中複雜的立體關係。巴里島位於印尼，島上有眾多神祇信仰，蔡雲巖此時再度挑戰新題材，〈巴里島神像〉既非傳統花鳥畫或風景畫，亦不是他戰時嘗試的臺灣民俗風物畫，也不是省展初期常可見到的以中國文化為主的題材，而是以東南亞文化的神祇雕像為主，別出心裁。此作得到特選，可見它得到一定程度的肯定。

　　然而，就當蔡雲巖終於如願以償地在全島性的大展中得到特選，並享受到無鑑查的優惠時，在第四屆的省展以後

陳慧坤　古美術研究室
1948　膠彩、紙
186×122cm

[左圖]
蔡雲巖
巴里島神像草稿
1947　紙、彩墨
130×43cm
第2屆省展特選作品
草稿

[右圖]
蔡雲巖
巴里島神像　1947
紙、彩墨
130×43cm
第2屆省展特選作品

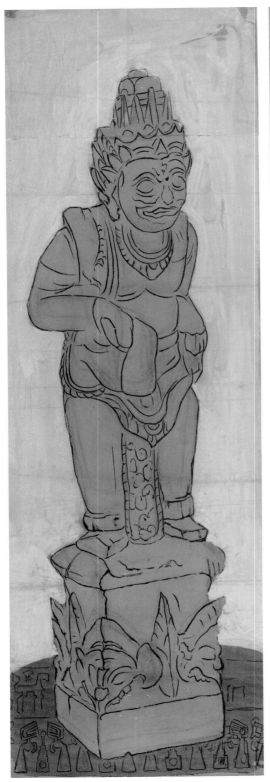
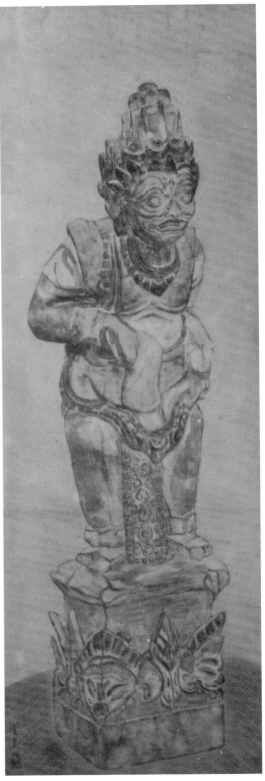

的入選作品名單中，卻再也不見他的名字。在臺、府展時代幾乎年年參展的蔡雲巖，為何會在此時不繼續參加官辦大展呢？若就畫家個人生命史而言，在1948年2月省展第四屆時，蔡雲巖仍任職菸酒公賣局，該月5日的紀念照上，蔡雲巖抱著幼女，一副心滿意足的神情，當時的生活並沒有太大的變動。因此，不再繼續參與省展似乎並不是因為他工作變動的緣故，最大的可能還是來自於整體美術生態的轉變吧！

自省展第三屆開始，已有人質疑在國畫部的這些裝上木框的膠彩畫是否為國畫，埋下了日後正統國畫之爭的潛在因子。其次，1949年12月底國民政府正式遷至臺灣。第二年，省展第五屆的評審委員再增加甫遷臺的溥心畬（1896-1963）與黃君璧（1898-1991）二人，該屆入選名單上立刻出現許多新人名，除了幾位穩坐評審委員的畫家之外，許多原來持續出品省展前四屆的戰前畫家，卻逐漸銷聲匿跡。這一年（1950）也被視為是膠彩畫與國畫消長的主要分界點。

「東洋畫」一詞的出現，是在1927年臺灣美術展覽會徵件作品分為兩部門：「東洋畫」、「西洋畫」。東洋畫涵蓋南畫、水墨畫、日本畫等作品。後因臺展舉辦之後，鄉原古統與木下靜涯等人主導與影響，重

視寫生、精神，以膠敷彩的日本式繪畫成為東洋畫主流。戰後國民政府來臺初期，「東洋畫」被狹隘指涉為「日本畫」，引發「正統國畫論爭」，林之助於1977年依照媒材觀念提出「膠彩畫」一詞取代過去「東洋畫」的稱呼而沿用至今。

除了整體美術環境不利於膠彩畫的發展之外，省展沒有配合印製精美的圖錄，輿論也相對地漠不關心，獎金更是點綴性的裝飾，不具實質意義等，都使省展在體質上不如臺、府展來得豐富而有活力。因此，對於蔡雲巖而言，以官辦大展為繪畫原動力的時代，似乎亦隨著前一個政局的失敗而落幕。失去了每年一次互相較勁的繪畫舞臺，蔡雲巖如何重新看待繪畫這件事，是件有趣的事。事實上，蔡雲巖戰後多樣經營的事業，使他不再全心投入繪畫，但是一批他戰後的花鳥畫系列作品，則提供我們對畫家另一角度的理解。

▌傾心創作花鳥畫系列小品

蔡雲巖戰後幾年，雖然不再以參展大型展覽會為職志，但私下持續創作尺寸較小的花鳥畫系列小品。他並曾以黑白底片拍攝這系列作品，共有五十多件。其中大部分照片的背面有以鉛筆寫的數字編號。由最大的數字是51推測，最原始的照片至少應有五十一張。這批照片所記錄的作品風格極為類似，依簽名的大小判定，其尺寸也相似，是一組風格、尺寸皆極為統一的系列小品之作。同樣這批作品，蔡雲巖在日後又翻拍一次，此時已有彩色照片，因此目前有部分作品亦可見到其色彩。其中有五件仍保有原件。五件中的三件為卷軸裱裝，皆為長50公分、寬40公分不等的尺幅，靠近軸承的紙背處，以鉛筆記錄著數字和內容，分別為「30.白椿－鶯」、「26.鵯－相思樹」(P.132)、「36.背黑鶲鴒－水仙花」。這些作品的數字和黑白照片對照，數字一模一樣。推測其他作品的原始樣貌上，應該也有一樣的編號與內容說明。另兩件的裝裱形式本也是卷軸，但是由

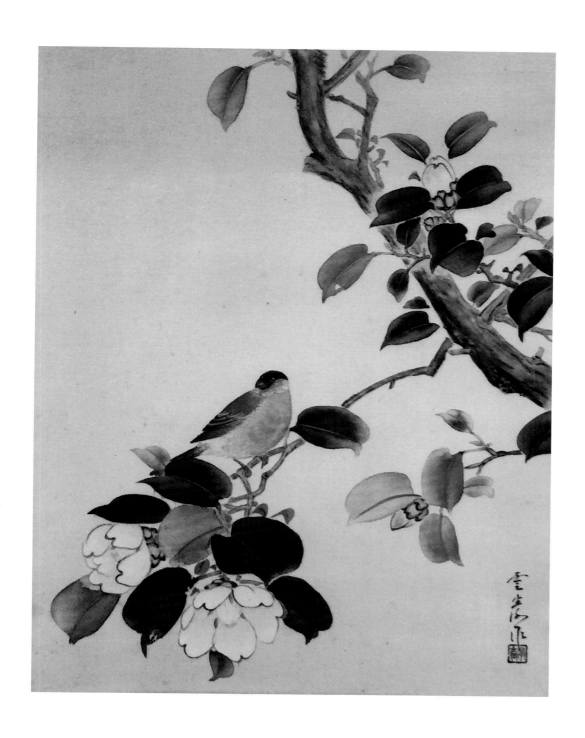

於損毀嚴重而重新裱框，已不見原始的編號。

　　這五十多件系列作品，應是在相近的時間內完成的。其簽名雖
有「雲巖」、「雲巖作」、「雲巖畫」等不同，但基本上是具有相同的

蔡雲巖　白椿鶯鳥（局部）
絹本、膠彩　50×40cm

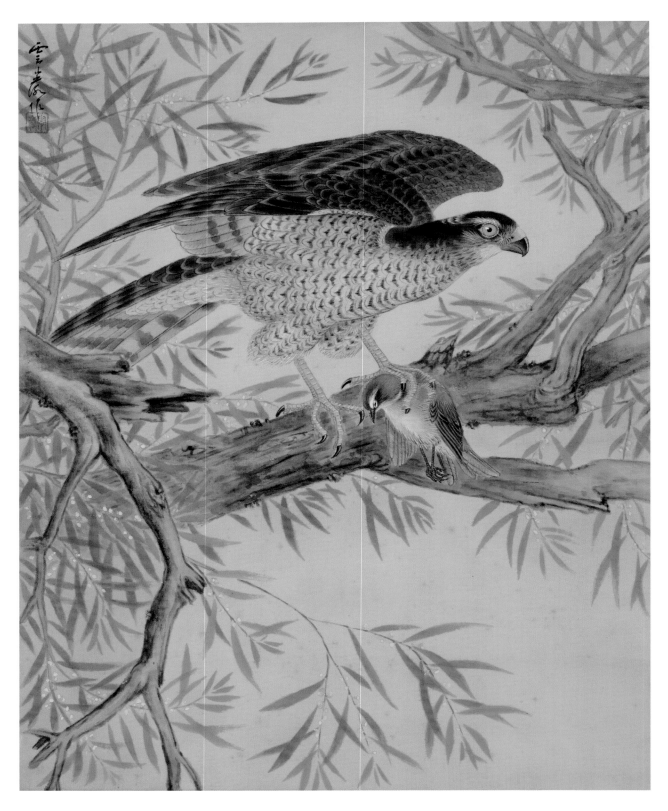

結字與筆順，而且大多使用與上述五件作品相同之「雲岩」方印。這批花鳥繪畫小品，雖然也夾雜著各種題材的繪畫，但是基本上以花鳥題材占大多數。畫題與畫風透露出蔡雲巖對於戰前繪畫的緬懷，以及對於木下靜涯繪畫濃厚的思念。木下靜涯在日本戰敗後，需要在極短的時間內，離開久居的臺灣，返回日本。因此將手上收藏的很大一批畫稿，包含木下靜涯的老師的畫稿及木下靜涯自己的畫稿等等，都交付予蔡雲巖。蔡雲巖這批戰後的花鳥畫系列小品，反映出他對這批畫稿，以及他自己在戰前繪畫的畫稿的重新檢視與回顧。

這五十多件花鳥小品中，風格有很大一部分是來自於木下靜涯的花鳥畫稿。如〈垂櫻雉圖〉的作品照片即明顯取自木下靜涯於1905年摹村瀨玉田〈垂櫻雉〉的畫稿。兩者於水邊的雉鳥搭配白色櫻花的構圖或是雉鳥提腿的姿勢、櫻花枝幹的分布、櫻花落水產生的小水窪等細節，都非常類似。其他還有約六、七件作品，是取材木下靜涯留下來的畫稿。雖說是模擬老師的畫稿，蔡雲巖仍在構圖上有所變化，將原本長幅的畫稿取其精華，變成短幅的掛軸畫。（P.134）

另外，這批作品還有幾件是臨仿自木下靜涯淡水風景的風格。這

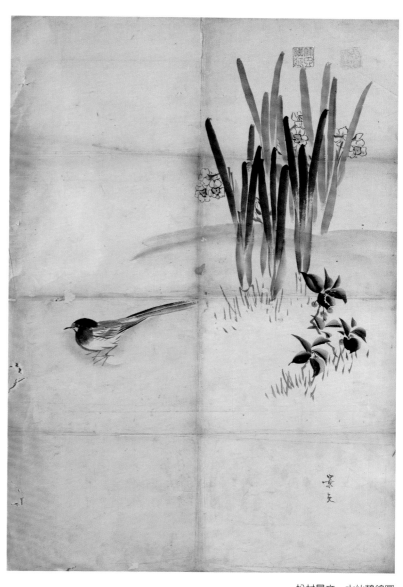

松村景文　水仙鶺鴒圖
79×54cm

[左頁圖]
蔡雲巖　相思樹上的鶺
絹、膠彩　55×42cm
題字：雲巖作
鈐印：雲岩

133

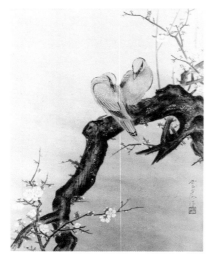

[左上圖]
蔡雲巖
白梅黃鶯圖

[左下圖]
木下靜涯
摹村瀨玉田
〈白梅黃鶯〉
1905
125×46cm

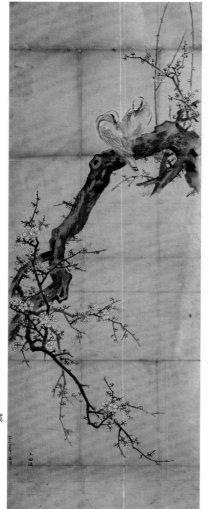

[右上圖]
木下靜涯
江際一景
年代未詳　水墨
28×25cm
創價文教基金會藏

[右下圖]
蔡雲巖
淡江風景
年代未詳
紙、水墨
尺寸未詳

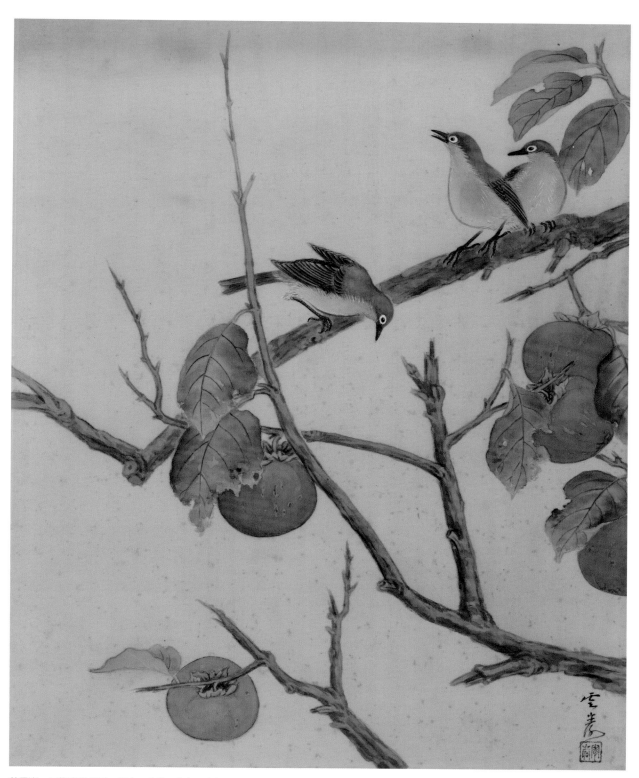

蔡雲巖　三隻鳥與柿子　題字：雲巖　鈐印：雲岩

些作品運用相同的構圖法則：同為一河兩岸的風景，對岸露出和緩的山頭、山腰間留白為雲霧；河中有船或為一葉扁舟，或為中型帆船，或為大型戎克船；河的兩岸分布著房屋，近處則常是濃密的樹頭搖曳。這樣的風格很顯然是習自木下靜涯描繪淡水風景時所慣用的手法。

另外蔡雲巖也取材戰前自身的寫生畫稿。例如花鳥圖照片可能取自其戰前同題材畫稿，只不過刪去了畫稿中央較為繁雜的枝節，僅擷取下方向左伸出的兩條枝幹，以及上方連續開放的兩朵正面的花為主景，而停駐的小鳥也改成向左下傾的姿態。同樣地，〈鳥禽果實圖〉（P.144右上圖）是取自原始鳥禽果實畫稿中央部分，並將原來灰頭赤頸鳥換成頭戴黑環的黃鳥；黃雀紅柿圖照片取自原始畫稿的修正圖，〈相思樹上的鶲〉（P.132）圖取自畫稿的上半部，竹林禽鳥圖取自畫稿的下半部等等。還有幾張是來自於他描寫農村景致的畫稿，例如有三幅水牛圖（P.146）分別取自其水牛圖畫稿的各頭水牛群組，稍加重組而成。也有以婦女至井邊打水的生活情景為題材的繪畫。

蔡雲巖也曾參照府展的作品創作出新繪畫。例如他曾參照第五回府展（1942）李應彬（1910-1995）出品的〈銀雞〉（P.139右圖），利用同樣的構圖法則，描繪一隻美麗的銀雞站在巖石上，正回頭凝望右上方的花朵（P.139左圖）。只不過李應彬的銀雞上方是較為疏朗的花朵枝幹，巖石前方有四、五株小菊花，蔡雲巖則在

蔡雲巖　雞
年代未詳　紙、水墨
尺寸未詳

畫面上方安排較為茂密、柔嫩的花葉，巖石左側成了小溪流，巖石前
方則叢聚著萱草花、小菊花等植物。而且其中在〈銀雞〉的先行練習
稿（P.138右圖）的上方，在茶花枝葉的左方有一行小字「此枝上昇一寸離鳥
頭、色彩為薄做遠景」，是蔡雲巖所有畫稿上目前可見指正文字中，唯

[左頁圖]
蔡雲巖　牡丹雙雀
紙、膠彩　132×42cm

[上、右圖]
蔡雲巖
銀雞畫稿

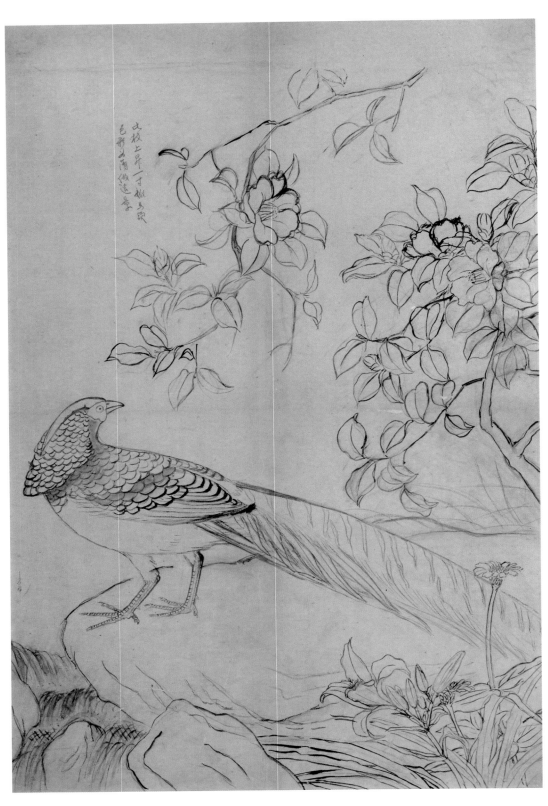

一完全用中文者。戰後國民政府接收臺灣，全面廢除日文，以此判斷，這件與〈銀雞〉一作有直接因果關係的畫稿，作畫年代應該在戰後。

　　由於其中最常出現的「雲巖」方印，在所有蔡雲巖可以確知年代的作品中，最早出現在〈巴里島神像〉，即為1947年。而這張畫也是這批存檔照片中，唯一知道確切年代的作品。所以初步推斷這批作品的成畫年代可能在1947年左右。

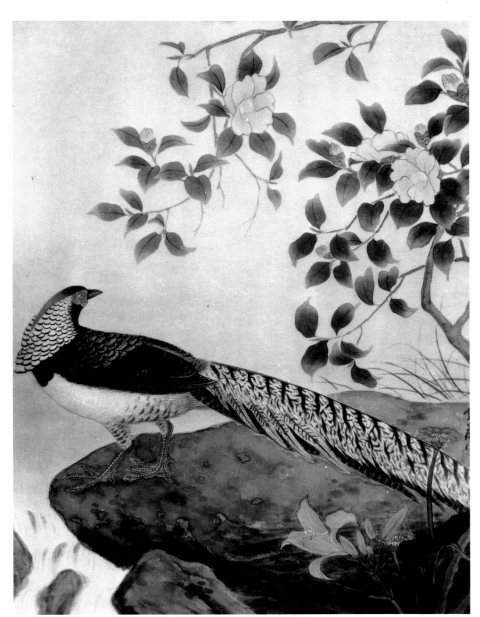

蔡雲巖的作品〈銀雞〉。

李應彬　銀雞　1942
第5回府展參展作品

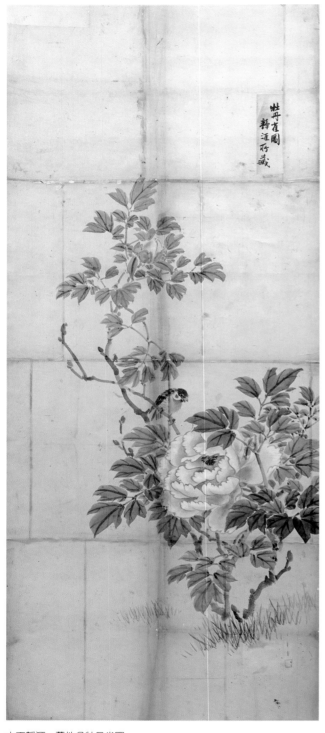

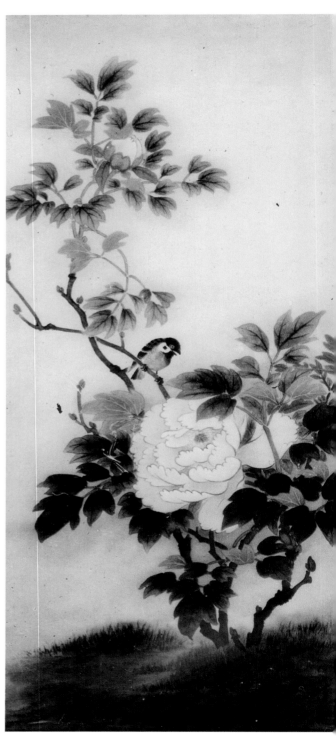

木下靜涯　摹佚名牡丹雀圖

蔡雲巖　牡丹麻雀圖　紙、膠彩

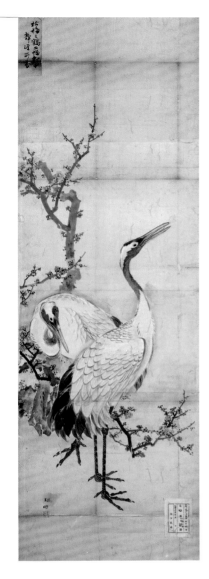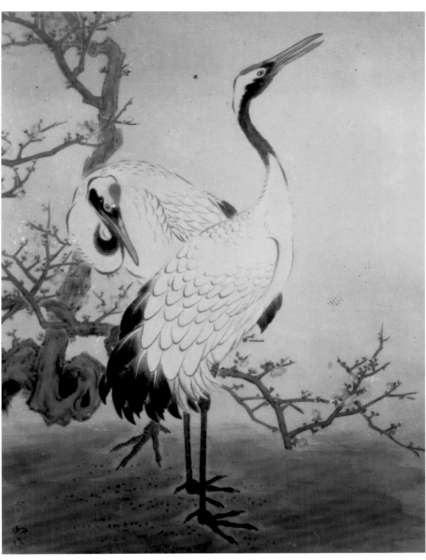

　　總而言之，這批作品可能是在戰後初期完成的畫鳥系列小品，呈現出蔡雲巖對恩師的懷念之情。藉由臨摹木下靜涯所收藏的畫稿，以及木下靜涯所擅長的淡水風景系列，蔡雲巖在美術環境的重大改變之餘，仍不斷重溫著舊日繪畫的感情。重新詮釋自己早期的畫稿的過程，也是他對於自己畫家身分的重新檢視吧。

　　蔡雲巖的繪畫作品上的署名包括有「蔡永」、「蔡雲岩」、「蔡雲巖」等，根據蔡雲巖的兒子蔡嘉光指出，蔡雲巖本名蔡永，他剛開始習作繪畫時，作品均署名蔡永。之後向木下靜涯習畫，練習作畫稿，取名「蔡雲岩」；而在正式創作完成自己作品參加美術展覽的作品，則正式署名「蔡雲巖」。

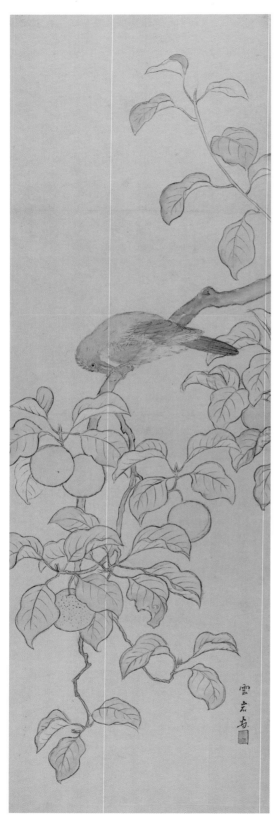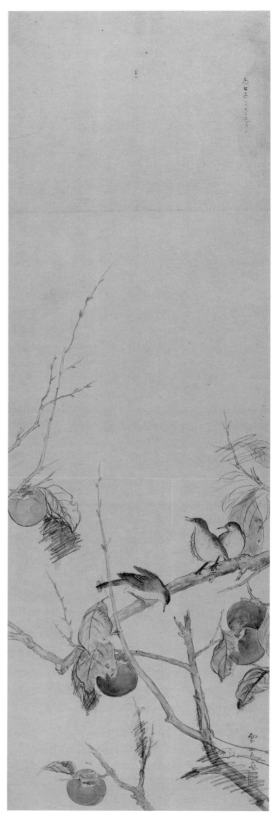

[左圖]
蔡雲巖　花鳥
紙、膠彩
133×42cm

[右圖]
蔡雲巖　鳥與柿子
紙、彩墨
133×42cm

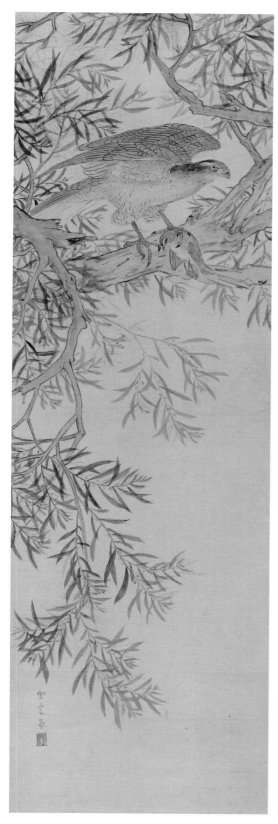

143

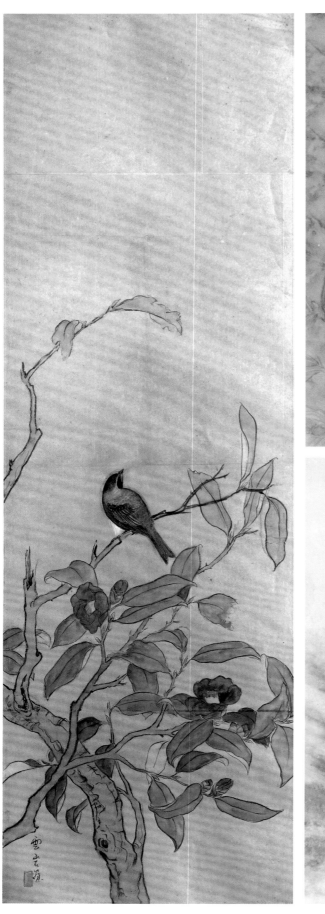

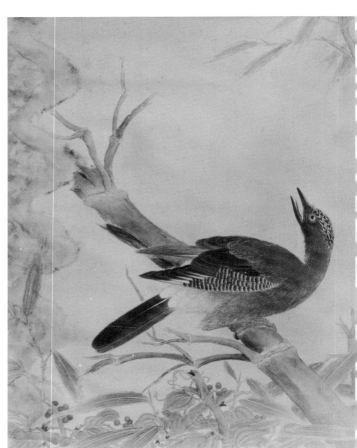

[左圖]

蔡雲巖　花鳥　紙、彩墨

[右圖]

蔡雲巖　鳥蟲　紙、彩墨

[左頁左圖]

蔡雲巖　茶花小禽　紙、膠彩

[左頁右上圖]

蔡雲巖　鳥禽果實圖　紙、膠彩

[左頁右下圖]

蔡雲巖　柳蔭翠鳥　紙、膠彩

水墨畫的新創作

1960年代左右，蔡雲巖向一位當時居住於北投的張性荃學習水墨畫。張性荃（1918-1995），字野長，號立初，河南省信陽縣人。他曾多次入選省展，例如第八屆（1953）的〈阿里山鎮〉或第十一屆（1956）的〈基隆道中〉，由畫名可知，是以阿里山與基隆等臺灣風景為題。第二十六屆省展開始邀請展出，第三十二屆至三十四屆被應聘為審查委員，依序出品〈風雨歸舟〉、〈喜對深山〉、〈太魯閣燕子口〉等作品。

張性荃於第二十六屆省展（1972）邀請展出的作品為〈太魯閣九曲洞〉。畫家運用墨線皴法及暈染，表現山石崢嶸與瀑布流水的景致，從畫名可知，其為表現花蓮太魯閣風景，畫面的右下方正是九曲洞特殊的景觀，中央部分則是險峻的太魯閣峽。由此可知，這件作品乃是以傳統水墨技法來表現真實的風景。

蔡雲巖向張性荃習畫，或許是因為這個緣故吧！從目前蔡雲巖所留下來的十幾張基礎水墨技法的畫稿，可以作為瞭解他在這個階段學習水墨的歷程。這幾張畫稿，內容包括從最基本對墨色掌握、筆勢轉折變化，樹木、樹葉、樹林畫法，石頭的組合、形狀與皴法，以及點景建築物、瀑布表現法等等。熟練這些元素後，即應用構組成一幅畫，例如〈匡廬飛瀑〉(P.149)。

[左頁左圖]
蔡雲巖　騎牛渡河圖
紙、鉛筆、淡墨
132×42cm

[左頁右上圖]
蔡雲巖　騎牛渡河　紙、水墨

[左頁右下圖]
蔡雲巖　騎牛渡河　紙、水墨

張性荃　太魯閣燕子口
紙本彩墨　198×82cm

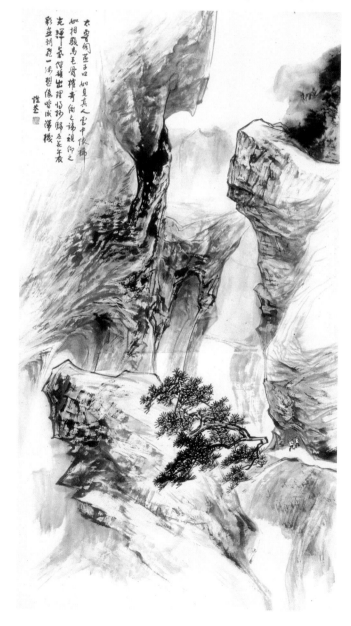

［上圖］
蔡雲巖（右）與夫人蔡葉
女（吳阿珠，左）、江秋瑩
手抱蔡明宏（中）合影。

［下圖］
1975年，蔡雲巖（左起第
五）與家族蔡家光、江秋
瑩、蔡英麗等人到陽明山
旅遊合影。

此作題款為：「以臺灣烏來瀑布寫之性
荃法／青巖摹」。「青巖」是蔡雲巖此時畫
中慣用的簽名，「寫性荃法」則暗示了與張
性荃之間同輩請益之關係，而非正式拜師。
如同張性荃的〈太魯閣九曲洞〉，蔡雲巖也
取「烏來瀑布」為作畫對象，來「寫性荃
法」。若對照同樣以實景入畫的〈有靈石的
芝山巖社〉（P.32上圖），則可發現雖然出發點
相同，但是1960年代以水墨技法表現的〈匡
廬飛瀑〉與畫家早期1930年代的作品，呈現
極大的差異。〈有靈石的芝山巖社〉中的物
象，以細筆勾勒實際外貌，並詳實刻畫物
像各自不同的特徵。但是〈匡廬飛瀑〉中，
畫家採用水墨表現，將平時所習的對樹石、
房屋、瀑布的畫法重組，並參照烏來的地勢
完成這幅畫。於是，在所謂的「烏來風景」
中，充滿著畫譜上隨處可見的概念式樹石、山水。

蔡雲巖此時雖然學習了新媒材技法，但是戰前實景寫生的概念仍存
留腦海，1966年的初春與年末，他分別以清水斷崖、新店碧潭和角板山
為題，繪製三幅水墨畫。〈清水斷崖〉（P.152）畫上題款：「危梯削玉出
雲端、山路如通幽雲寒、遠森蒼蒼新雨後、海上風揚一孤帆／臺灣蘇花
公路清水斷崖／丙午初春青巖寫生」，清楚地指出他於蘇花公路上寫生
清水斷崖，他以墨線勾勒表現山海相臨的斷崖景色。〈碧潭幽舟〉（P.153右
圖）則描繪在巖壁下一對男女划船的樣子。〈遊角板山〉（P.154）則在畫面
中央安排一蜿蜒小路通往山地鄉，盡頭處是掩映在樹林中的幾落屋叢，
後方則是高遠綿延的山脈。

相較於戰前蔡雲巖在實景寫生中努力描繪山脈、植物各細部特徵，
表現出綠意盎然而充滿變化的臺灣風景，此時期的蔡雲巖並不追求形式

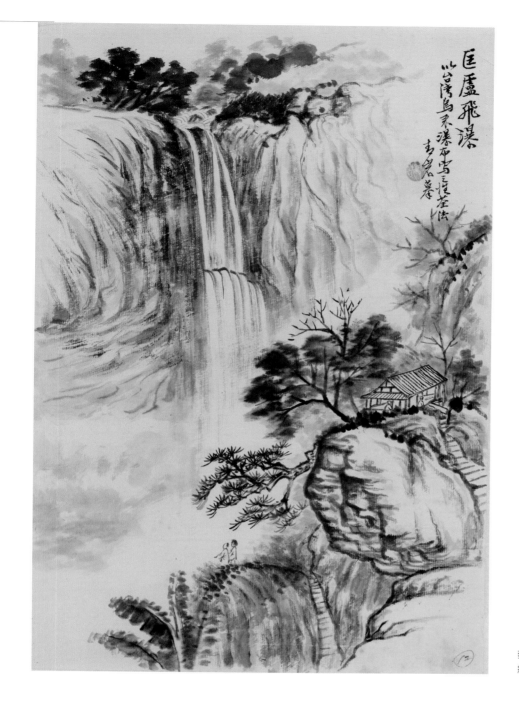

蔡雲巖　匡廬飛瀑　1966
紙、水墨　36×24cm

與風景之間的緊密扣合。誠如他在〈遊角板山〉題款所言：「志山為
者，胸中隱逸神往之境界，藉以筆律墨韻，斡旋於自然之造化，誠萬物
之精靈，非求形似，亦能得其美之真諦。」此時蔡雲巖所著重的是筆律
墨韻與自然的呼應，而並不在乎與實際景物是否相像。

　　作品〈淡江漁舟〉（P.155）或可說明他此時的心境。木下靜涯於戰前居
住於淡水，此地也廣受當時畫家的歡迎，而產生許多描繪淡水的作品。

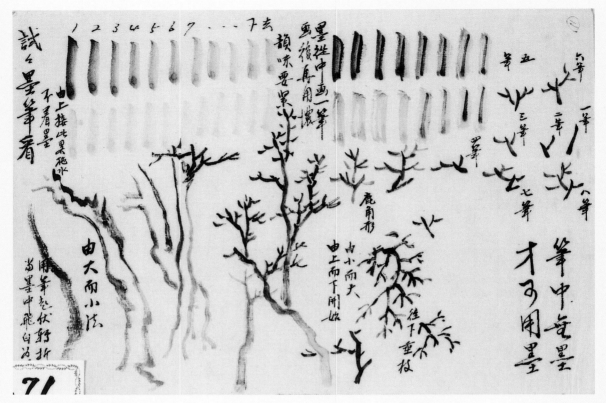

蔡雲巖　水墨練習筆法　紙、水墨

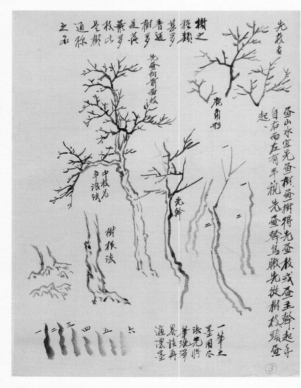
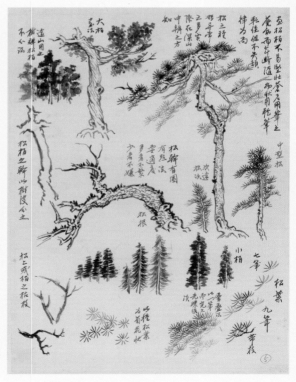

蔡雲巖　水墨畫法：樹幹　紙、水墨　35×26cm　　　　　蔡雲巖　水墨畫法：樹型　紙、水墨　35×26cm

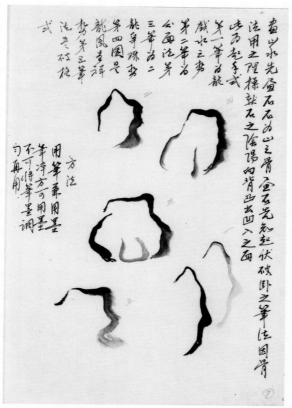

蔡雲巖　水墨練習　石頭輪廓　紙、水墨

蔡雲巖　水墨畫法：皴石　紙、水墨　34×23cm

蔡雲巖　水墨畫法：房屋　紙、水墨　34×24cm

蔡雲巖　瀑布　紙、水墨　34×23cm

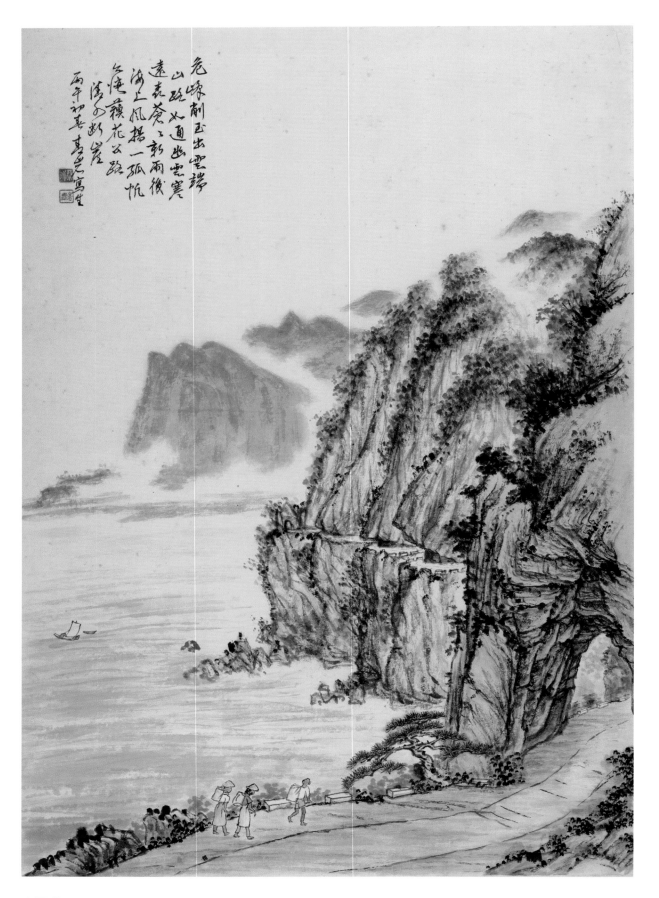

危峰削玉出雲端
山路火迢迢出雲寒
遠衣衿上新雨後
淘上帆揚一孤帆
茅庵積花公路
涼子好崖
丙午初某喜愛寫生

152

[左頁圖] 蔡雲巖　清水斷崖　1966　紙、彩墨　74×52cm
[上左圖] 蔡雲巖　碧潭曲溪　約1966　紙、水墨　68×45cm
[右圖] 蔡雲巖　碧潭幽舟　1966　紙、彩墨　92×29cm

如前所述，蔡雲巖在戰後初期所繪製淡水一系列
的風景，是模擬木下靜涯前景有相思樹、背景
為觀音山的簡單討喜作品。戰後二十多年後再度
重遊此地的蔡雲巖拿起畫筆，再度以淡水為題，
創作〈淡江漁舟〉(P.155)。相較於以前作品中一河
兩岸式的單純構圖，〈淡江漁舟〉採取高俯瞰角
度，將近景山脈、村落、小橋流水與對岸的山坡
納入畫中，企圖表現綜覽全局的景致。然而，原
本舒緩的山坡與親切的相思樹，卻被峥嵘的山勢
與雜亂擁擠的房屋、樹叢所取代。此刻蔡雲巖的
心情或可從題款中略見端倪：「嶺上清風寒氣襲

襲，淡江漁舟駛往舊岑」，畫家站在高處俯瞰這片變樣的淡水風景，感覺「寒氣襲襲」，而幾條淡江漁舟，或許正航向他心目中美好的舊日時光吧！

樹立日治時期臺灣東洋畫家典範

蔡雲巖一生的繪畫經歷，正代表日治時期東洋畫畫家的典型。出生於20世紀初，受到日治時期新式國民教育，接受新興的繪畫觀念，以入選臺展為榮，正是此時代畫家的普遍現象。他的年齡與臺展三少年相當，以公學校圖畫教育為基礎，努力吸收新式寫生觀念與西洋寫實技法。臺展開辦時他正是年輕少年，很敏銳地接受了新式的公開展覽形式，並以此作為檢驗自己繪畫成就的舞臺。

如同蔡雲巖這樣的畫家，在日治時期的東洋畫界並非少數。在美術資源有限的情況下，他只能由展覽會的作品或是當時見到的畫冊圖錄，各方面觀摩學習。所謂的展覽會風格，正是在這種互相觀摩學習的過程中逐漸成型。然而，正由於臺灣的東洋畫沒有美術傳統的包袱，不管流派的傳承問題，因此在思考如何創作出好的藝術作品時，畫家於是全心全意地師法自然，努力描繪自然界各種物像的細節。也因此，在蔡雲巖的作品中，往往透露出想要表達物體真實質感的強烈企圖，他極力希望將物像的色彩與質感至真地表現

嶺上清風
寒氣凝
淡江濱
漁舟駛往
舊岸

蔡雲巖　淡江漁舟
約1966　紙、水墨
69×43cm

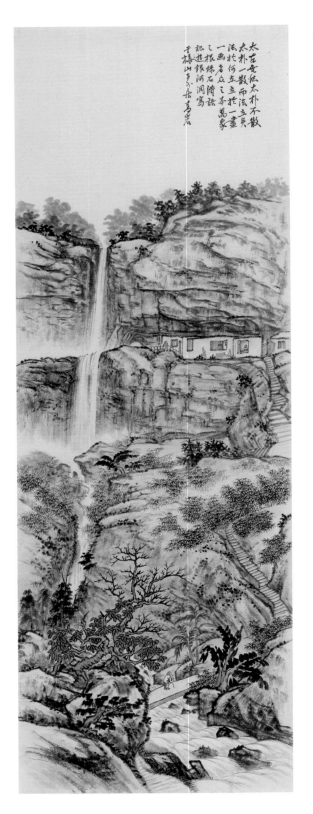

出來。

　　戰後的美術界，雖然藉由省展的舉辦使畫家有繼續創作發表的園地，但是主事者的改變及戰後政治生態變易，造成美術環境本質上的轉變，許多在1940年代正步入高峰的畫家們，在新的時局轉換中，繪畫事業因此中斷與分裂。蔡雲巖的繪畫歷程也於戰前戰後形成明顯的對比。他轉而製作容易完成的小幅作品。戰後木下靜涯留下來的大批畫稿，成為他此時最主要的繪畫資源。但是1960年代開始以五十多歲之姿重拾畫筆，學習對他而言，新的筆墨，再度呈現他對美術的熱愛。

　　1977年，蔡雲巖招待遠來的宗親會朋友至阿里山遊玩，由於天氣太冷，回家後便覺身體不適，昏迷送醫十九天後辭世，享年六十九歲。綜觀蔡雲巖的生涯當中，其美術創作最活躍的時期是日治時代，儘管還有正式的工作在身，仍利用所剩不多的時間努力從事繪畫創作，並以入選臺、府展為榮。其一生的繪畫經歷，正代表在日治時期臺灣東洋畫家的一種典型。日治時期許多東洋畫的畫家皆與蔡雲巖有相似的情況。例如薛萬棟也是在公學校畢業後就至臺南火車站任職，車站的勤務是上班兩天、休假一天，他就利用休假的一天作畫。許眺川自身職業為花農、徐清蓮在香舖工作、盧雲生是律師事務所的職員等等，他們都是一邊從事可以賴以維生的工作，一邊利用閒暇勤練繪畫。

　　蔡雲巖一生的繪畫所經歷轉折的時機，反映著日治時期東洋畫發展的重要轉捩點：臺展初期

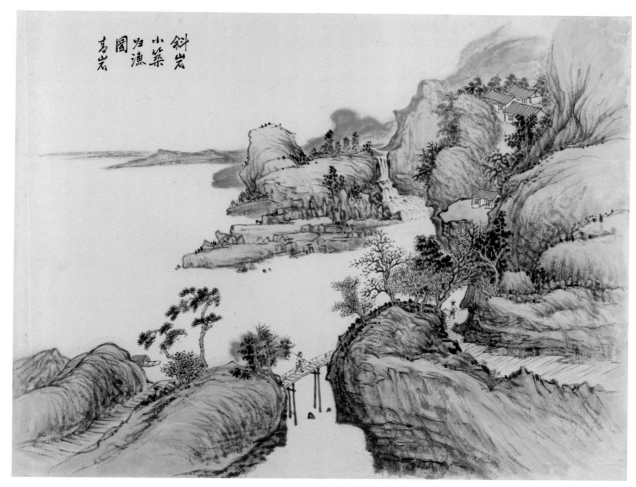

斜岩小築歸漁圖吉岩

蔡雲巖 斜岩小築 1966
紙、水墨 78×61cm

風景畫盛行，蔡雲巖致力風景畫的研究；臺展中期花鳥畫達到高峰，他轉向花鳥畫的表現；到府展時期，他開始較為自主地開發新題材、新方法，表達物體真實質感。當政權更迭，他一方面持續消化吸收恩師木下靜涯所留下的畫稿與典範，一方面學習中國水墨畫的繪畫語彙，他的藝術反映著一位畫家，如何在時代更迭中，以不同形式的媒材與繪畫語彙持續豐富地致力於美術創作。

▌感謝：本書撰寫過程，曾於2000年採訪蔡嘉光與江秋瑩夫婦、郭雪湖先生、張錦瑞先生，如今許多故人已不在，無限緬懷。筆者也曾於2017年赴日本北九州小倉採訪木下靜涯二女，木下節子與木下文子女士，並受到福岡亞細亞美術館壽子女士（Toshiko Rawanchaikul）的幫忙，以及研究期間，受到蔡雲巖媳婦江秋瑩女士多方協助，特此致謝。

[左頁圖]
蔡雲巖 遊銀河洞 1967
紙、彩墨 101×35cm

蔡雲巖生平年表

	
1908	・一歲。12月4日出生於士林，本名蔡永，為家中三男。父蔡元，又名蔡金源，生於1873年，卒於1909年。年僅三十七歲。母蔡潘招，生於1880年，卒於1929年。
1915	・七歲。大哥蔡水盛於酒廠工作時意外過世。
1919	・十一歲。入學士林公學校。
1925	・十七歲。畢業於士林公學校。第24屆畢業生。學業成績優異。
1928	・二十歲。生日前兩天，繪製〈持梅圖〉。
1929	・二十一歲。母親蔡潘招過世。
1930	・二十二歲。參加第4回臺灣美術展覽會（簡稱「臺展」）出品〈有靈石的芝山巖社〉。 ・1930年代左右開始向木下靜涯學畫請益。
1931	・二十三歲。春天，繪製〈小橋人家〉。 ・夏天，繪製〈起風之日〉。 ・任職士林郵便局。 ・參加第5回臺展，出品〈谿谷之秋〉。 ・名字首見於《臺灣遞信協會雜誌》，以蔡雲巖為名。
1932	・二十四歲。參加第6回臺展，出品〈秋晴〉。
1933	・二十五歲。任職臺灣總督府交通局遞信部庶務課雇員。 ・參加第7回臺展，出品〈士林之朝〉。加入栴檀社。
1934	・二十六歲。參加第8回臺展，出品〈林間之秋〉，於《臺灣遞信協會雜誌》刊載〈美術鑑賞〉。
1935	・二十七歲。參加第9回臺展，出品〈竹林初夏〉
1936	・二十八歲。1月10日與稻江吳金水次女阿珠（原名葉伙）結婚。1月12日晚宴於士林公會堂，木下靜涯亦列席參加。婚後遷居至臺北太平町。 ・參加第10回臺展，出品〈大鷲〉入選，以120圓賣出。 ・長子蔡嘉光出生。
1937	・二十九歲。任職臺灣總督府交通局遞信部為替貯金課雇員。

▎參考資料

論文：

・〈耆老個別訪問記〉，《臺北文獻》，77期，1986.9，頁15-27。
・一記者，〈第二回栴檀社一瞥〉，《臺灣日日新報》漢文第4版，1931.5.1。
・三四郎，〈三等局めぐり一士林局〉，《臺灣遞信協會雜誌》，174期，1936.9，頁85-87。
・不著撰人，〈大稻埕めつきりモダーン化、大繁昌のカフエー街、常設劇場も生れんとす〉，《臺灣日日新報》第2版，1934.3.6。
・木下靜涯，〈東洋畫鑑查雜感〉，《臺灣時報》，1927.11，頁23-24。
・村上英夫，〈木下靜涯論—臺灣畫壇人物論之三〉，《臺灣時報》，1936.11，頁118-125。
・林柏亭，〈臺灣東洋畫的興起與臺、府展〉，《藝術學》，3期，1989.3，頁91-116。
・林惺嶽，〈戰後復甦一楊三郎與臺灣美術運動〉，《雄獅美術》，176期，1985.10，頁103-117。
・林萬傳，〈士林人物誌略〉，《臺北文獻》，77期，1986.9，頁55-63。
・宋光宇，〈霞海城隍祭典與臺北大稻埕商業發展的關係〉，《中央研究院歷史語言研究所集刊》，62:2，1993.4，頁291-336。
・楊式昭，〈百年來臺灣水墨畫之消長（1895-1995）〉，《新方向、新精神—新世紀臺灣水墨畫發展學術研討會論文集》，臺北：國立歷史博物館，1999，頁145-160。
・蔡雲巖，〈近代東洋畫の考察〉，《臺灣遞信》，211期，1939.10，頁108-110。
・蔡雲巖，〈美術鑑賞に就て〉，《臺灣遞信協會雜誌》，146期，1934.4，頁40-43。
・蔡雲巖，〈誰にでも描ける日本畫の描き方（一）～（十五）〉，《臺灣遞信》，216期，1940.3，頁61-64；217期，1940.4，頁58-64；218期，1940.5，頁81-89；219期，1940.6，頁93-98；220期，1940.7，頁59-66；221期，1940.8，頁108-117；222期，1940.9，頁78-83；224期，1940.11，頁75-82；225期，1940.12，頁91-98；226期，1941.1，頁81-88；227期，1941.2，頁55-60；228期，1941.3，頁68-73；230期，1941.5，頁115-120；231期，1941.6，頁59-65；232期，1941.7，頁89-97。
・澤村光太郎，〈伸びんとする力はあるが、訓練が不充分で技巧上の破綻が多い〉，《臺灣日日新報》第1版，1928.10.28。
・顏娟英，〈一九三〇年代美術與文學運動〉，《日據時期臺灣史國際學術研討會論文集》，臺北：臺灣大學歷史系，1992，頁535-554。
・Chinghsin Wu, "Icons, Power, and Artistic Practice in Colonial Taiwan: Tsai Yun-yan's Buddha Hall and Boys' Day," Southeast Review of Asian Studies 33（2011），69–86。

專書與相關文獻資料：

・《士林國小壹百年紀念專輯》，臺北：臺北市士林國民小學出版，1995。
・《臺灣拓殖株式會社事業摘要》，臺北：臺灣拓殖株式會社，1939與1941年。

1938	・三十歲。參加第1回臺灣總督府美術展覽會（簡稱「府展」），出品〈溪流〉。
1939	・三十一歲。參加第2回府展，出品〈雄飛〉。於《臺灣遞信》雜誌刊載〈近代東洋畫的考察〉。 ・次子蔡寬仁出生。
1940	・三十二歲。3月，在《臺灣遞信》雜誌連載〈誰都能畫的日本畫畫法〉（1～15），連載至1941年7月。
1941	・三十三歲。參加第4回府展，出品〈齋堂〉。以高森為姓。
1942	・三十四歲。名字不再見於臺灣遞信部，可能因開始至臺灣拓殖株式會社工作。 ・參加第5回府展，參展作品〈秋日和〉。長女蔡美麗出生。
1943	・三十五歲。參加第6回府展，出品〈男孩節〉。
1944	・三十六歲。三男蔡精華出生。
1946	・三十八歲。於臺灣省菸酒公賣局任職。參加首屆臺灣省全省美術展覽會（簡稱「省展」），出品〈後苑之花〉。
1947	・三十九歲。參加第2屆省展，出品〈濤聲〉、〈巴里島神像〉，獲特選獎。
1948	・四十歲。參加第3屆省展，〈野雞〉獲「無鑑查」（免審查）展出。次女蔡英麗出生。
1949	・四十一歲。仍任職臺灣省菸酒公賣局臺北分局第四配銷會役。
1950	・四十二歲。木下靜涯女兒文子、節子來臺拜訪蔡雲巖與林玉山。
1956	・四十八歲。職業為五洲唱片股份有限公司業務專員。
1960	・1960年代開始向水墨畫家張性荃學習水墨畫。
1966	・五十八歲。創作水墨畫〈碧潭曲溪〉、〈遊角板山〉、〈清水斷崖〉、〈斜巖水築〉等。
1970	・六十二歲。蔡雲巖寄給木下靜涯聖誕節明信片，祝福佳節愉快。
1972	・六十四歲。創作水墨畫〈雲山幽居〉、〈瀑布〉等。
1977	・六十九歲。10月28日辭世。
2018	・《家庭美術館——美術家傳記叢書——融會・至真・蔡雲巖》出版。

・《臺灣東洋畫探源》，臺北：臺北市立美術館，2000。
・《臺灣總督府及所屬官署職員錄》，臺北：臺灣總督府，1933與1937年。
・《何謂臺灣？近代臺灣美術與文化認同論文集》，臺北：雄獅美術月刊社，1996。
・《芝山巖の由來》，臺北：臺灣教育會，1931。
・《芝山巖誌》，臺北：臺灣教育會，1933。
・《金山鄉金浦蔡氏族譜》，臺北：私人印刷，1969。
・《帝展期の日本畫展》，東京：練馬區立美術館，1992。
・《荒木十畝とその一門》，東京：練馬區立美術館，1989。
・《從傳統到現代的蛻變—呂鐵州紀念展》，桃園：桃園縣立文化中心，2000。
・《創校九十週年校慶專輯》，臺北：臺北市立士林國民小學，1985。
・《膠彩畫之淵源、傳承及其影響學術研討會論文專輯暨研討記錄》，臺中：省立美術館，1996。
・白適銘，《日盛・雨後・木下靜涯》，臺中：國立臺灣美術館，2017。
・白適銘編著，《世外遺音：木下靜涯舊藏畫稿作品資料研究》，臺北：藝術家出版社，2017。
・吉野秀公，《臺灣教育史》，臺北：臺灣日日新報社，1927。
・李進發，《日據時期臺灣東洋畫發展之研究》，臺北：臺北市立美術館，1993。
・邱函妮，《街道上的寫生者—日治時期的臺北圖像與城市空間》，臺灣大學藝術史研究所，2000年7月。
・武山光規發行，《公學校教授細目》，臺北：臺灣日日新報社，1921。
・宮本延人，《日本統治時代臺灣における寺廟整理問題》，奈良：天理教道友社，1988。
・陳玲蓉，《日據時期神道統治下的臺灣宗教政策》，臺北：自立晚報，1992。
・鳥居兼文，《芝山巖史》，臺北：芝山巖史刊行會，1932。
・張崑振，《臺灣的老齋堂》，臺北：遠足文化，2003。
・黃冬富，《臺灣省全省美術展覽會國畫部門之研究》，臺北：國立臺灣師範大學美術研究所碩士論文，1985。
・黃琪惠，《戰爭與美術：日治末期臺灣的美術活動與繪畫風格（1937.7-1945.8）》，臺灣大學藝術史研究所碩士論文，1997。
・賴明珠，《靈動・淬鍊・呂鐵州》，臺北：藝術家出版社，2013。
・謝理法，《日據時代臺灣美術運動史》，臺北：藝術家出版社，1978。
・顏娟英編著，《臺灣近代美術大事年表》，臺北：雄獅美術出版社，1998。
・顏娟英譯著、鶴田武良譯，《風景心境》，臺北：雄獅美術出版社，2001。

家庭美術館／美術家傳記叢書

融會・至真・蔡雲巖

吳景欣／著

國立台灣美術館 策劃　　藝術家 執行

發 行 人｜陳昭榮
出 版 者｜國立臺灣美術館
地　　址｜403 臺中市西區五權西路一段 2 號
電　　話｜（04）2372-3552
網　　址｜www.ntmofa.gov.tw
策　　劃｜林明賢、何政廣
審查委員｜蕭瓊瑞、廖新田、謝東山、白適銘、廖仁義
　　　　｜陳瑞文、黃冬富、賴明珠、顏娟英、林素幸
　　　　｜石瑞仁、林保堯、楊永源、潘小雪
執　　行｜林振莖
編輯製作｜藝術家出版社
　　　　｜臺北市金山南路（藝術家路）二段 165 號 6 樓
　　　　｜電話：（02）2388-6715・2388-6716
　　　　｜傳真：（02）2396-5708
編輯顧問｜王秀雄、謝里法、黃光男、林柏亭、蕭瓊瑞
總 編 輯｜何政廣
編務總監｜王庭玫
數位後製總監｜陳奕愷
數位後製執行｜陳全明
文圖編採｜洪婉馨、朱珮儀、蔣嘉惠
美術編輯｜王孝嫩、吳心如、廖婉君、郭秀佩、張娟如、柯美麗
行銷總監｜黃淑瑛
行政經理｜陳慧蘭
企劃專員｜徐曼淳、朱惠慈、裴玳諼

總 經 銷｜時報文化出版企業股份有限公司
倉　　庫｜桃園市龜山區萬壽路二段 351 號
電　　話｜（02）2306-6842

南部區域代理｜臺南市西門路一段 223 巷 10 弄 26 號
　　　　　　｜電話：（06）261-7268
　　　　　　｜傳真：（06）263-7698
製版印刷｜欣佑彩色製版印刷股份有限公司
裝　　訂｜聿成裝訂股份有限公司
電子出版團隊｜圓滿數位科技有限公司

初　　版｜2018 年 10 月
定　　價｜新臺幣 600 元

統一編號 GPN　1010701468
ISBN　978-986-05-6711-3

國家圖書館出版品預行編目資料

融會・至真・蔡雲巖／吳景欣 著
-- 初版 -- 臺中市：國立臺灣美術館，2018.10
　160面：19×26公分　（家庭美術館）

ISBN　978-986-05-6711-3　　（平裝）

1.蔡雲巖　　2.畫家　　3.臺灣傳記

940.9933　　　　　　　　　　　　107015025